U0131220

希望必定
帶著考驗

金恩珠 —— 在COVID-19陰霾下，BTS傳達的正向力量

盧鴻金

金恩珠 김은주

譯　著 —— 희망은 반드시 시련을 품고 있다 : 코로나 블루 시대에 BTS가 우리에게 말하는 이야기 —

我為什麼以 BTS 為傲？

德國哲學家格奧爾格・黑格爾（Georg Hegel）曾說：
「米諾瓦（智慧女神）的貓頭鷹到黃昏才展翅高飛。」在
大眾消費不是按照「跟隨潮流」，而是按照「個人喜好」
實現的今日，BTS 經過刻苦的努力，終於像米諾瓦的貓頭
鷹一樣展翅高飛。

身為韓國歌手，他們首次獲得「美國告示牌排行（The
Billboard Hot 100）」的第一名，應邀在聯合國大會上發
表演說，並被選為美國唱片學院主辦的葛萊美獎（Grammy
Awards）獲獎候選人，這些都是 BTS 的成績。就像嘲笑
那些懷疑「那一天真的會到來嗎？」的人們一樣，BTS 將

別人認為不可能的事情變成了真實。一言以蔽之，他們正在改寫韓國大眾音樂界的歷史。

所謂「大眾文化」，即是一般民眾的文化和上流階層的「高級」文化合而為一的產物。所以比起理性或合理性，更重要的是感性，即訴諸內心的感受。也就是說，BTS 成功觸動，並融解了聆聽他們歌曲的人被壓抑的心靈。

BTS 之所以能創造大韓民國音樂史上空前絕後紀錄的原動力就是名為 A.R.M.Y.（Adorable Representative M.C for Youth）的粉絲團。具有相同愛好的人群共同體以最忠誠的形式凝聚起來的粉絲團（fandom）與脫權威、脫中心的當今後現代主義文化十分吻合。這是因為與過去的大眾音樂不同，生產者（歌手）和消費者（粉絲）的界限朝向靈活變化的共有價值前行。

希————望
必定帶著考驗

事實上，BTS 在實用性、現實性等方面與過去的 K-POP 歌手相去甚遠，而以想像力豐富的個人與社會關係網路服務（SNS）等網路為基礎結合、形成的共同體 A.R.M.Y. 可以說是 BTS 成長過程中最好的夥伴。正如 BTS 所說的「偶然之間事件朝向好的方向發展！」……事實上，BTS 只是用他們自己這一代人的眼睛來解讀韓國社會內部存在的結構性壓迫、不平等、偏見等相關問題，並用音樂表現出來而已，但是全世界的人都對此產生共鳴，讀者們，難道您不覺得驚訝嗎？

　　這是因為 BTS 的歌曲觸動了人類的共同感情，也是因為 BTS 的歌曲提示了應該改變當今世界的理由，並呼籲朝著這條路前進之故。特別是在「Corona Blue」即新冠疫情導致的抑鬱症和無力感擴散的情況下，他們提出所有人都能平等參與的橫向變化，而不是依靠等級的垂直變化。

這本書的第一部分在探討與過去的消費指向型大眾文化造就的「不懂事女性」代表——即所謂的「巴順」或「歐巴部隊」等迥異的成熟粉絲文化，還有探討 BTS 的歌詞中蘊含的哲學、心理學。

第二部分中剖析目前 BTS 受歡迎的理由和引領粉絲文化的 A.R.M.Y. 心理。

第三部分則經由心理學分析 BTS 成員各自的人生觀、戀愛觀、性格等，以之證明 BTS 的價值。

在第四部分中，分析 BTS 和粉絲團 A.R.M.Y. 的聯合顛覆了以往的等級秩序，創造出引領新混種變化的全球內容的過程和 BTS 所屬公司 HYBE 娛樂公司₁的成功要素。

1　BTS 原屬的 Big Hit 娛樂公司在 2021 年 3 月更名為 HYBE 娛樂公司。

希———望
必定帶著考驗

我想用這本書向 BTS 表達尊敬之意，他們始終安慰著那些因新冠肺炎而飽受痛苦、生活在混亂和不安之中的世界公民的心靈，也提高我們每一個人的自尊心。特別是期待讀者在閱讀這本書的過程中，經由深入思考自我而變得更加成熟，因為我認為音樂具有改變一個人人生的力量。

目 錄

Ⅳ. BTS，新形態和希望，以及共享價值

Ⅰ.

追尋
我被世界拋棄的夢想……

1

「Know 我 Know 我」
以及「Answer: Love Myself」

我們在日常生活中經常想著「我已經盡力了！」但為什麼還是不幸福呢？是不是因為我不愛自己？我想起查爾斯‧狄更斯（Charles Dickens）的小說《雙城記》中的這句話：

這是最好的時代，這是最壞的時代。這是智慧的時代，這是愚蠢的時代。這是信仰的時期，這是懷疑的時期。這是光明的季節，這是黑暗的季節。這是希望的春天，這是絕望的冬天。我們擁有一切，我們一無所有。這是最好的時代，也是最壞的時代。我們正走向天堂，也正走向相反的方向。

在我們內心深處，自卑感和優越感，即想要得到他人認可的欲望和未能得到認可的挫折感，經常處於爭戰當中。事實上，現代人因為誇張的自我意識，並不了解真正

的自我，所以總是在意他人的視線。您早上起床照鏡子的時候在想些什麼？如果你覺得「我果然很棒！」那麼你就有希望了。

在現代人心中，比起「我果然很棒！」的自信感，好奇「別人怎麼看我？」的自尊心更強烈，所以害怕直接面對自我，因此在無意識當中討厭自己。這是因為在競爭激烈的今日生活中，自我的心靈被束縛，於是產生了「與其這樣，寧可比別人更優秀」的欲望，那是因為自我的欲望和現實中的自我之間存在極大差距之故。

對於我們來說，真正需要的是「了解自我（Know我）」，因為只有了解自己，才能產生愛自己所需的力量。因為可以擺脫擔心別人不認可自我的心理，所以不需把自己當成小人物、貶低自我。無論我現在做什麼事，都得先愛自己。德國哲學家尼采也曾說過：「愛自己是從正確了解自己開始。」防彈少年團（Bulletproof Boys，以下

皆縮略為「BTS」）也在〈Answer: Love Myself〉中唱出
了這種尼采哲學。

　　或許
　　比起愛一個人
　　更難的
　　是愛自己
　　該承認的就承認吧
　　你畫下的尺度
　　對你更嚴格
　　在你生命中粗大的年輪
　　那也是你的一部分
　　現在原諒自己吧
　　不要放棄
　　我們的人生還長

希————望
必定帶著考驗

在迷宮中相信我

冬天過去

春天會再次來臨

[中略]

為什麼總是想要隱藏

你的面具裡

連我失誤留下的疤痕

都是我的星座

You've shown me I have reasons

I should love myself oh oh oh

用我的呼吸

我走過的所有路回答

我的內心依舊 oh oh oh

雖然有笨拙的我 oh oh oh

You've shown me I have reasons

I should love myself oh oh

用我的呼吸、我走過的所有路回答 oh oh oh

昨天的我

今天的我

明天的我

I'm learning how to love myself

全部都是我

——〈Answer : Love Myself〉

　　年輕人不僅對自己的外貌，連自我的成就都想用別人的視線來確認，並希望得到認可。這不是真正愛自己的行為。愛自己和對自己執著、自私，或者認為自己很了不起

不同。而是包括我的能力、外貌、性格、才能、學歷等，
完全接受自己一切的態度。

　　只有能夠完全接受自己的一切，才能了解自己，也才
能愛自己。當然，由於壓力過大，有時候會覺得自己不好
看，有時也會討厭自己，這個時候去可以療癒的地方安撫
自己吧。

2

夢想與現實的
雙重間諜

進入八〇年代以來，每個家庭幾乎都只生育一、兩個子女。在韓國社會，母親和孩子們的關係變得更加親密，因此出現了沒有媽媽什麼都做不了的所謂「Mama's Girl ／ Mama's Boy」的名詞，這是因為將母親和孩子視為一體的「熱愛」變得過於強烈。

媽媽希望孩子能活得和自己不一樣，所以向孩子投射自己未能實現的欲望。孩子從小照著媽媽安排的時間表生活，這是孩子長大成人後，在職場生活或結婚生活中，仍無法擺脫母親干涉的原因。也就是說，即使成年了，仍無法揚棄幼兒的思考方式和行動方式。在經濟和精神上無法離開母親，就連瑣碎的問題也要聽取母親的意見。因此這些媽媽親手創造的「媽媽的玩偶」實在讓人悲傷和惋惜。

Mama's Girl ／ Mama's Boy 的個人情況雖是如此，但神奇的是 Mama's Girl ／ Mama's Boy 在社會上取得成功的情況也不少。自己決定的能力不足，個性孱弱的人成功

的情況很多？原因在於 Mama's Girl ／ Mama's Boy 按照母親的標準生活，因為母親以自己的子女考上好大學和進入大公司為目標，所以強迫他（她）們努力學習。

但是大部分的 Mama's Girl ／ Mama's Boy 只是按照母親的想法行事，不懂得如何思考和判斷，因此無法正常進行社會生活，嚴重時還會引發重大的社會問題。因為不管自己的意願如何，在母親的強迫下，從很小的時候開始就要準備入學考試，而且要走自己不願意走的路，所以他（她）們的心早就已經毀壞了。BTS 為了那些被迫以 Mama's Girl ／ Mama's Boy 形態生活的青少年代言，曾經發表〈No More Dream〉和〈N.O〉等歌曲，送給他（她）們如汽水般的清涼感。

嘿！小子，你的夢想是什麼（什麼）
嘿！小子，你的夢想是什麼（什麼）

嘿！小子，你的夢想是什麼（什麼）

你的夢想就只是這個嗎

I wanna big house, big cars & big rings （Uh）

But 事實上 I dun have any big dreams（Yeah）

哈哈 我活得真舒服

就算沒有夢想，也沒有人會說什麼

大家都和我一樣認為

曾擁有很多遺忘夢想的童年

不要擔心大學，就算再遠也會去讀的

知道了，媽媽，我現在要去自習室了

你夢想中的模樣是什麼

現在你的鏡子裡能看到誰？ I gotta say

走你的路

就算只活一天

也去做點什麼

把懦弱收起來

為什麼不敢說？不是說討厭學習嗎

害怕退學吧？你看，你已經在準備上學了

拜託你懂事點吧，你只剩下一張嘴，小子，你像玻璃

一樣脆弱，boy

（Stop！）問問自己 什麼時候你努力過？

——〈No More Dream〉

在〈No More Dream〉的歌曲中，BTS 講述了以父母為代表的大人們強迫子女準備公務員考試等，飽受「被框住的夢想」折磨的青少年的現實。他們還鼓勵說：「走你的路／就算只活一天」。

以「擁有好的房子、好車就能幸福嗎」的提問開始的〈N.O〉歌曲更具挑釁性。「『不是第一就是落伍』，

在架設好的框架中，讓被牽制住的大人輕易同意／即使不得不這樣單純地思考，在弱肉強食之下／你認為造成連好朋友也要踩著爬上去局面的是誰，what？」引導青少年們吐露心聲。「不能再說等以後吧／不要再被別人的夢想束縛／We roll（We roll）We roll（We roll）We roll／Everybody say NO！／現在不做真的不行／你根本什麼都沒做過呢！」鼓勵他（她）們擺脫大人們設定的框架。

突然想起「那些又弱又醜的人格外孝順」這句韓國俗諺。Mama's Girl ／ Mama's Boy 的想法是「怎麼敢違背母親的意願？」對於問他（她）們「有沒有想過要脫離現實？」Mama's Girl ／ Mama's Boy 只是以「對那位只為了我而活的媽媽，別說盡孝道了……！」的理由反駁，甚至大發雷霆。

但是孩子的誕生並不意味母親的犧牲，因為孩子的出生本身就是母親最美好的禮物。孩子出生後，吸著母親

的奶，甜甜笑著；上幼稚園以後展現自己學到的才藝；正常地成長；這些就已經是盡到充分的孝道了。其實最大的孝道就是展現堅強、堂堂正正、過著幸福生活的樣子。而不是連瑣碎的事情都無法自行判斷或決定，然後問媽媽：「我該怎麼辦？」

3

消費社會的
N 拋世代

2011 年，由於某媒體的特輯報導，使得「三拋世代」一詞非常流行。所謂「三拋世代」指的是拋棄戀愛、結婚、生育的年輕人。從那以後，我們的年輕人放棄了更多的東西，甚至難以估算放棄多少東西。因此繼五拋（增加放棄買自己的房子和就業兩項）、七拋（增加放棄人際關係和夢想），最終達到了「N 拋世代」的境界。日本人也稱 N 拋世代的年輕人為「さとり（得道）世代」，意思是達觀世界，像修道僧一樣，不拘泥於現實的名利，超然生活。當然，實際情況其實是「因為無法就業而受挫，失去對生活的欲望和希望，過著有氣無力的生活」。

　　從 2015 年開始，「金湯匙」和「泥湯匙」等新造語成為韓國社會的象徵。這表明年輕人因為即使努力也難以擺脫貧困束縛的極度兩極化而飽受挫折。這也象徵年輕人對於為了出人頭地煽動他們無限競爭的老一輩的反抗、對於把經濟增長和消費作為最優先課題的資本主義體制的反

抗。在這種情況下，年輕人為了解除壓力，開始追求新的消費文化，那就是「小確幸（雖然小，但確實的幸福）」。

據說小確幸是日本小說家村上春樹在 1986 年發表題為《蘭格漢斯島的午后》的散文中首次使用。從 1991 年起，由於日本泡沫經濟崩潰帶來的經濟停滯，日本開始流行這個名詞。因為很難獲得極大的幸福，所以想追求小小的幸福，這體現了年輕人的心理狀態，當然也包含著不確定的未來帶來的不安感。

那麼，對於這種情況，究竟應該歸咎到誰的身上呢？答案可能是新自由主義。新自由主義是從二十世紀八〇年代開始在美國和英國迅速崛起的經濟意識形態，為了讓市場以有錢人為主進行消費，國家對於市場只實施最少的管控。在這種情況下，有錢人變得更有錢，想要擺脫泥湯匙處境的人從有錢人身上借取大量債務，進行事業或投資，卻遇到有錢人設定的現實障礙，變得貧窮，於是被拋到社

會最底層。最終無法擺脫泥湯匙處境的年輕人放棄夢想，陷入不安、無力和失落感之中。為了給這些泥湯匙帶來可持續的希望，BTS 曾作如下呼籲：

三拋世代？五拋世代？

那麼因為我喜歡肉脯，所以是六拋世代？[1]

媒體和大人們說我們意志不足，像股票一樣，把我們賣掉，為什麼？

還沒試過之前就殺掉他們 enemy enemy enemy

為什麼這麼快就低頭接受 energy energy energy

絕對不要放棄 you know you not lonely

1　肉脯的韓語發音與六拋相同。

希————望
必定帶著考驗

你和我的清晨比白天更美麗

So can I get a little bit of hope?（yeah）

喚醒沉睡的青春 go

——〈厲害〉

　　對於 BTS 呼籲擺脫泥湯匙狀態的訊息，只要是今天的年輕人都會有同感。誰也不能否認我們的年輕人擁有不放棄的正能量，所以我們今天也要在 BTS 的安慰和鼓勵下，鼓起勇氣！

4

不能實現也
沒關係！

與命運的鬥爭真的是勝利的可能性較低的鬥爭嗎？如果不能獲勝的可能性真的很低，那麼我們的年輕人會做出什麼樣的選擇呢？據說，實際上對未來感到擔憂的人當中，大部分都是二十多歲的人。對未來的擔憂是為了追求更安全的生活，所以並不一定是問題。不，也許是必須面對的。

　　英國哲學家馬克・羅蘭斯（Mark Rowlands）不也說過：「歡喜本身就是有價值的，因為讓我們認識到生命中存在價值。」未來是懷抱「我也能做到！」的信心，自己創造出來的。BTS 在〈RUN〉中也說過：「承認命運的存在，但不要無條件跟隨，永遠不要放棄。」青春本身就是年輕人的價值，年輕人的生命本身就是具有值得愛的價值。

　　再次 Run Run Run 我不能停止

又 Run Run Run 我也無可奈何

反正我會的只有這個

我只會愛你

再次 Run Run Run 跌倒也沒關係

又 Run Run Run 受一點傷也沒關係

就算無法擁有我也滿足

像傻瓜一樣的命運啊，辱罵我吧

（Run）

Don't tell me bye bye

（Run）

You make me cry cry

（Run）

Love is a lie lie

Don't tell me don't tell me

Don't tell me bye bye

——〈RUN〉

BTS 也在〈INTRO：Never Mind〉中呼喊不要害怕失敗。即使留下疤痕，也要拿出更大的勇氣挑戰命運，如此才能成為擁有更強能力的人。當然，這並不像說的那麼簡單，但是要拿出勇氣去迎接艱難的挑戰。

I don't give a shit

I don't give a fuck

一天數百次

像口頭禪一樣說過的

不要管我

品嘗失敗或挫折

你也可以低頭

我們還年輕稚嫩

焦慮不安

不滾動的石頭必然

會夾進青苔

不能回頭就前進

希望你忘記所有失誤

Never mind

雖然不容易

刻在心裡

如果覺得快要撞上

你得更用力踩，小子

Never mind

never mind

不管是什麼荊棘路

奔向前去

——〈Intro: Never Mind〉

研究勇氣的心理學家阿爾弗雷德‧阿德勒（Alfred Adler）說：「導致我們不幸的原因不是環境問題，而是缺乏變得幸福的勇氣。」按照阿德勒的話，我們想要挑戰命運的理由就是因為自己無法改變。但是，我們明確知道人生是不斷高低起伏的過程，害怕未來不會像我們所想的那樣發展下去，就是擔心萬一面臨失敗和犯錯的時候該怎麼辦。

BTS 對被恐懼所圍繞的人說：「不要害怕！跨過去的話，根本算不了什麼，而且一定會過去的！」更何況我們的年輕人擁有「不要害怕失敗，可以先大聲呼喊」的特權！

希 ——— 望
必定帶著考驗

5

在青春男女
挫折的欲望中

人類歷史上曾經有過財富分配達到完美程度的平等世界嗎？

不是說所有人都是平等的嗎？但為什麼會有階級存在？

事實上，排定序列（階級）是種本能，其他動物也一樣。而在印度，目前仍然存在非法的種姓制度。1894 年因甲午改革廢除身分制度的大韓民國也分成「有多少錢？賺多少？」的階級。更何況有錢人可以經由對子女進行更優質的教育來傳承財富，因此韓國式的階級社會將會更加牢固。年輕人都在說「有人是金湯匙，我是泥湯匙」之類的話。職是之故，我們的年輕人十分辛苦。

生活在大韓民國的年輕人的夢想不知不覺之間變成了「想賺很多錢！」也有些年輕人毫無懷疑地說「有錢的人就是善良的人」。亦即「無論做什麼工作，只要能賺錢就行！只要能賺到錢，物質上變得豐富，生活就會跟著幸福

起來」。我們的年輕人被物質主義思維支配著，因此在年輕人中，很多人認為那些參與環境運動或幫助可憐的人是不折不扣的傻瓜。BTS 對嘲笑「正直、誠實賺來的錢最美」想法的年輕人大聲呼籲：

啊，不要再說努力、努力了

啊，蜷縮著，我的雙手和雙腳

啊，努力、努力，啊，努力、努力

啊，根本沒有希望

果然是白鶺

不要再說努力了

啊，蜷縮著，我的雙手和雙腳

啊，努力、努力，啊，努力、努力

啊，根本沒有希望

——〈山雀〉

〈山雀〉的歌詞中出現了白鸛和山雀。山雀是身長約十三公分的小鳥，白鸛是高約一公尺的大鳥。山雀比喻泥湯匙，也就是我們的年輕人；白鸛比喻金湯匙或斥責「現在的年輕人不努力」的老一輩。當然，現實中甚至有句俗語說「山雀學白鸛，胯下會裂開」，意謂「東施效顰，適得其反」。

They call me 白鸛
辛苦了，這個世代
快點 chase'em
託白鸛之福，我的胯下緊繃
So call me 白鸛
辛苦了，這個世代

快點 chase'em
以金湯匙出生的我的老師

──〈山雀〉

「託白鸛之福，我的胯下緊繃」的意思是，山雀在追趕鸛的過程中，胯下被撕裂、腫脹，因此緊繃。「以金湯匙出生的我的老師」則是在諷刺那些認為責備學生不夠努力是理所當然的老師（老一輩）。

改變規則 change change
白鸛們想要、想要 maintain
不能那樣 BANG BANG
這不正常
這不正常

──〈山雀〉

「白鸛們想要 maintain」的意思是，金湯匙和老一輩的人不希望改變這種狀況。因此 BTS 強烈要求焚燒以擁有多少錢或以賺錢能力衡量他人的、用金錢劃分階級的錯誤思維方式，奮力重新開始。

BTS 找出並攻擊讓我們的年輕人挫折的東西。他們代表年輕人高喊「在不公平的條件下競爭並不是真正的正義」、「像現在這種不公正的世界，光靠自己的努力是無法克服的，最終並不是我的錯」。他們不期待看到柏拉圖的「理想國」或托馬斯・摩爾的「烏托邦」等實現完美平等的社會，因此呼籲導入消除不公正的合理系統，改變規則，讓白鸛（金湯匙）和山雀（泥湯匙）能公平競爭。

希———望
必定帶著考驗

6

「Corona Blue」OUT！

從 2019 年 11 月開始的新冠肺炎疫情持續超過兩年後,「新冠憂鬱(Corona Blue)」,即新冠疫情引發的抑鬱症和無力感正擴散之中,人類的精神健康也亮起了紅燈。不能上學的學生、被公司解僱的家長、不能營業的小型企業業者……,當然會患上憂鬱症,但難道沒有對策嗎?

　　事實上,傳染病引發的世界性大流行(Pandemic)一直動搖著世界史。隨著前往征服世界的蒙古軍而從亞洲擴散至歐洲的黑死病、從第一次世界大戰結束的 1918 年開始,短短兩年間最多導致五千萬人死亡的西班牙流感,現在則是新冠疫情……。當然,個人生活被連根動搖的情況也不少。據說,建立明朝的朱元璋也因傳染病從小成為孤兒,一直到成為紅巾軍的一員為止,他一直是個乞丐。

　　尤其是從 1346 年開始席捲歐洲的鼠疫,被記錄為歷

史上最殘酷的傳染病，當時歐洲人口的一半死於該鼠疫。據說因為患病時身體會日益焦黑，最後死於巨大的痛苦中，因此被冠以「黑死病（Plague）」的可怕名字。其傳染性也非常強，當時人們相信只要彼此對視就會被傳染。因此，健康的貴族想要把自己從社會中隔離，在此過程中，有了回顧自己人生的機會，也開始記錄自己的過去。

　　據說，義大利文藝復興的代表作家喬凡尼・薄伽丘（Giovanni Boccaccio）的《十日談》（Decameron）也是在這種氣氛下誕生的。《十日談》內容是講述七位女性和三位男性到佛羅倫斯郊外山上的別墅躲避瘟疫，這十位男女在賞心悅目的園林裡住了下來，除了唱歌跳舞之外，大家決定每人每天講一個故事來度過酷熱的日子，最後合計講了一百個故事，即《十日談》的內容。因為出現有其他人想加入該聚會的徵兆，因此決定解散。

　　事實上，在談到鼠疫時，無法不反過來想起「文藝復

「Corona Blue」OUT！

興」，因為鼠疫讓被嚴格宗教生活束縛的歐洲人看到了個性和理性的世界。西班牙流感在二十世紀初期的短短兩年內給人類留下了巨大的創傷，但在文學、藝術領域也因此出現了否定傳統東西的達達主義（Dadaism）和超現實主義。

　　這些歷史事件將有助於我們衡量新冠肺炎疫情後的時代。當然，BTS 也在為新冠時代表達安慰和鼓勵，那就是在新冠肺炎疫情最嚴重的 2020 年奇蹟般發行的〈Dynamite〉。連續兩週在美國告示牌排行「Billboard Hot 100」中獲得第一名的〈Dynamite〉歌唱幸福、喜悅和正面的訊息，因此〈Dynamite〉是為陷入新冠肺炎憂鬱的日常推出的療癒歌曲（Healing-song）。BTS 用自己最擅長的舞蹈和歌曲，讓人們感到快樂，讓所有人幸福，自己也因此變得幸福。事實上，聽著〈Dynamite〉哼唱的話，真的會變得很愉快。

Shoes on, get up in the morn'Cup of milk, let's rock and roll

（清早起床，穿上鞋子，喝下一杯牛奶，我已蓄勢待發）

King Kong, kick the drum, Rolling on like a Rolling Stone

（像金剛擊鼓，像滾石滾動）

Sing song when I'm walking home

（在步行返家時沿路歌唱）

Jump up to the top, LeBron

（像勒布朗‧詹姆斯般跳到頂端）

Ding-dong, call me on my phone, Ice tea and a game of ping pong

（叮咚，打電話給我，喝一杯冰茶和打一盤乒乓球）

[中略]

Cause ah, ah, I'm in the stars tonight

（我今夜置身星空）

So watch me bring the fire and set the night alight（Hey）

（看我帶來火光，照亮這夜晚）

Shining through the city with a little funk and soul

（帶著些許放克靈魂曲風，閃耀這座城市）

So I'ma light it up like dynamite, woah

（我會像炸藥般將其點亮）

Dynnnnnanana, life is dynamite

（Dynnnnnanana，人生就是炸藥）

Dynnnnnanana, life is dynamite

（Dynnnnnanana，人生就是炸藥）

希 ——— 望
必定帶著考驗

Shining through the city with a little funk and soul

（帶著些許放克靈魂曲風，閃耀這座城市）

So I'ma light it up like dynamite, woah

（我會像炸藥般將其點亮，woah）

Dynnnnnanana, ayy

Dynnnnnanana, ayy

Dynnnnnanana, ayy

Light it up like dynamite

（像炸藥般將其點亮）

Dynnnnnanana, ayy

Dynnnnnanana, ayy

Dynnnnnanana, ayy

Light it up like dynamite

（像炸藥般將其點亮）

——〈Dynamite〉

〈Dynamite〉的歌詞經由瑣碎的日常瞬間闡明了生命的珍貴和人生的特別，歡快節奏的中毒性極強，加上表演也非常令人愉快而充滿活力。這首歌帶有「雖然情況很艱難，但每個人都做自己能做的事情吧，用舞蹈和歌曲尋找自由和幸福！」的訊息，也是 BTS 獨有的音樂。

美國心理學家馬丁・賽里格曼（Martin E. P. Seligman）曾說：「如果反覆受到痛苦或厭惡的刺激，那麼不知不覺中就會無法擺脫或迴避。」其事例可舉「馬戲團的大象」。在野外被捕獲後，被賣到馬戲團的小象腿上繫上鐵鏈，綁在結實的木樁上。幼象起初會激烈抵抗，但意識到無法解開後，開始順應自己的處境。長大後，即使用繩子

綁在腐爛的木頭上，牠們也不會反抗或逃跑。

　　是要像陷入無力的大象一樣生活下去，還是聽著 BTS 傳遞的療癒歌曲，迎來新冠疫情之後的時代，或許會迎來非面對面、非接觸等原則成為常態化的第四次產業革命文藝復興的時代？選擇權在各位身上！！！

II.

現在
為什麼是 BTS？

1

BTS 和他們的粉絲團 ——A.R.M.Y. 的生態系統

人是有限的存在，總有一天會死亡，並回歸自然。風靡一個時代的偉大明星，如麥克・傑克遜、滾石樂團、貓王艾維斯・普里斯萊（Elvis Presley）、披頭四樂團都不例外。不過，他們的粉絲只是被動地消費「崇拜的對象」所創造的內容，因為當時的時空背景是，粉絲仍無法利用網路——特別是社群服務網路（SNS）做雙向溝通的年代。

　　從二十世紀九〇年代開始，隨著網路的興起，明星和粉絲之間出現了水平關係的革命性結構變化。例如，粉絲在推特上留言稱「@BTS_twe……」，即時跟明星聊天。此時，BTS 都會像毫無顧忌加以回答的朋友一樣，成為「住在隔壁的親切英雄」。BTS 具備和音樂才能一樣重要的正直人性，因此，讓被稱為「A.R.M.Y.」的 BTS 粉絲非常感動。因為他們擁有在以往大搖大擺的明星身上看不到的、在照顧粉絲的同時共同成長的夥伴般面貌，這些多

樣的連帶意識才是 BTS 的根本力量。

　　是否在 BTS 的演唱會上看過標榜「A.R.M.Y. 是 BTS 的臉孔」的 BTS 粉絲團活動？這是因為 A.R.M.Y. 是 BTS 的正式粉絲團。A.R.M.Y. 是 Adorable Representative M.C for Youth（值得景仰的青年代表）的縮寫。同時，也意味著「像軍隊（Army）一樣，BTS 和粉絲一直在一起」。

　　粉絲們盲目的忠誠讓粉絲和明星看不到自己的缺點，但 BTS 的粉絲團 A.R.M.Y. 則不同。相反地，他們將媒體等權力化的現有固定模式的缺陷顯露出來，並將其重組。因此美國社會運動家傑里米・海蒙茲評價 BTS 是「新權力（New Power）」。A.R.M.Y. 之所以能成為新權力，是因為它由像點一樣存在的「世界公民」組成。散布在世界各地的 A.R.M.Y. 為了傳播 BTS，自發性地傳播 BTS 的內容，為了讓 BTS 在世界舞台上獲獎，有組織地團結起來付諸行動。

進一步來說，他們不僅像現有的粉絲那樣單純地消費明星的內容，還與 BTS 融合，進化成新的粉絲文化，A.R.M.Y. 喜愛的 BTS 因此被稱為「二十一世紀的披頭四」。美國代表電視台 CNN 評價 A.R.M.Y. 為「世界上最強大的粉絲團之一」的原因也在於此。CNN 具體主張「數百萬名忠誠粉絲加入的粉絲團 A.R.M.Y. 行使著強大的影響力，甚至讓 BTS 改寫音樂界紀錄」。

A.R.M.Y. 為什麼熱愛 BTS ？

　　A.R.M.Y. 熱愛 BTS 的理由是 BTS 在這個時代和年輕人之間引起共鳴的訊息與親切感。也就是說，BTS 和 A.R.M.Y. 之間的互惠概念才是 BTS 有別於歐美其他流行團體的原因。因此，A.R.M.Y. 不是 BTS 單純的粉絲團，而是與 BTS 強烈融合的產物。BTS 和 A.R.M.Y. 經由 SNS

直接溝通融合，超越了現有的粉絲文化。A.R.M.Y. 經由網路社群自發地共享有關 BTS 的訊息。

A.R.M.Y. 的凝聚力不同於明星相關的周邊（Goods，以粉絲為對象的商品）或購買活動門票等注重物質消費的其他粉絲團，而是根據 BTS 粉絲活動過程中的直接或間接經驗來實現價值消費。另外，A.R.M.Y. 還傾聽 BTS 傳達的「愛你自己」、引導實現夢想、「不要陷入新冠肺炎憂鬱，加油」、「實現你的自我」等訊息。

而且 A.R.M.Y. 主要將成員的年齡設定為十到二十歲，根據「感動一名 A.R.M.Y. 成員的話，以那個成員為中心，可以打動更多人心」的想法，A.R.M.Y. 正在努力進行溝通，這導致了 K-POP 成就歷史上空前絕後的結果。2013年出道的 BTS 就是這樣與 A.R.M.Y. 融合，進化成無國界共同體，超越韓國，不論民族、語言、性別等，也讓全世界人為之瘋狂。

BTS 是如何成為世界大勢？

　　當今音樂領域的大勢無疑是連續兩週在美國告示牌排行榜上占據第一名的 BTS。但是，現在面臨「過時了」批判的 J-POP 也曾是亞洲音樂的盟主。1990 年代到 2000 年初，韓國的一些初、高中生也戴著日本生產的隨身聽（Walkman），聽著由 X-Japan、SMAP、嵐等演唱的日本大眾歌曲，羨慕日本超前的文化感受性。

　　但是 2013 年像彗星一樣出現，代表 K-POP 的 BTS 壓倒 J-POP 的堡壘，稱霸世界。事實上，K-POP 並不是單純的音樂類型。綜合了歌曲、Rap、表演（Performance）等的藝術，這就是大韓民國的自豪感。因此，亞洲大眾音樂的中心──J-POP 不知不覺地逐漸沉沒，K-POP 的時代於是到來。那麼，為什麼會出現這種現象呢？

　　一個偶像團體誕生需要兩個條件，一個是出道時的年

齡只有十多歲，另一個是培養偶像需要的資金和企劃經驗的製作體系。日本的 J-POP 偶像團體也是從數十年前開始培養，但是 J-POP 和 K-POP 的偶像團體成員培養過程有以下差異：

第一，在日本，搖滾（ROCK）非常發達，在談到 J-POP 時，可以單獨分離出有關 J-ROCK 的內容，因此 J-POP 也經由搖滾表現日本獨特的文化。相反地，K-POP 結合了嘻哈（Hip-hop）、節奏藍調（R&B, Rhythm and Blues）、電子流行音樂（Electropop）等歐美流行的音樂風格以及韓國特有的「混合曲風」等。當然，K-POP 在初期受到了 J-POP 的影響，但是經過反覆的進化，K-POP 具備了大眾想要的節奏和旋律。但是 J-POP 一直堅持日本的特色，因此被評價為太過封閉。亦即日本偶像團體演唱的歌曲中，J-POP 獨具特色的搖滾色彩過於鮮明。

第二，培養偶像團體的方式有所差異。K-POP 和

J-POP 的偶像團體培養方式在細節上非常不同。首先，K-POP 偶像團體雖然年紀很小，但是為了追求完美的表演，接受了相當精實的訓練。他們接受人為的歌唱訓練、僅次於 B-boy 的舞蹈訓練、身體鍛鍊、外語學習、禮儀訓練等，如此培養出來的 K-POP 偶像團體不能容忍失誤。但是 J-POP 偶像團體並沒有追求完美，反而是故意表現出不完美的樣子，因為大眾更希望看到這樣的東西。

　　第三，在可以作為偶像團體活動的時間上，K-POP 和 J-POP 也截然不同。K-POP 著名偶像團體的平均壽命為五年左右，擁有最高人氣的 HOT、SECHSKIES、東方神起、GOD 等也是如此。但是 J-POP 偶像的壽命要長得多。SMAP、嵐、KinKi Kids、KAT-TUN 等出道至今已達十五到二十年之久，即 K-POP 偶像團體就像反映韓國特有的快速文化一樣，對潮流十分敏感，而 J-POP 偶像則像日本代代相傳的工坊一樣，長期維持自己的領域。

第四，大韓民國不愧為 IT 強國，隨著媒體環境的持續變化，音樂消費者的消費形態和數位文化環境也發生了變化。K-POP 也因此受到很大的影響。目前，K-POP 通過串流媒體服務快速提供 YouTube 內容，壓縮了 J-POP 市場。在配合數位文化環境方面，K-POP 比 J-POP 更加敏捷。如果說之前媒體的溝通方式是從內容生產者單向投向消費者，那麼新媒體的溝通方式是內容生產者和消費者之間隨時保持雙向溝通，K-POP 偶像團體成功地適應了這一點。

　　目前，在韓國經由 Afreecate 電視，內容生產者和消費者通過影像和文字進行溝通，即時再生產內容的方式也正在廣泛普及。另外，YouTube Live 和 Twitch 也經由雙向傳播提供媒體服務。美國社會學家蘭德爾·柯林斯（Randall Collins）表示，個人之間的相互關係會產生情緒能量。也就是說，在數位環境下，相互作用和溝通非常

重要。因此 BTS 的成員也積極利用 SNS 和 YouTube 與粉絲直接溝通或展示日常的生活，積累了親密感。所以海外粉絲也可以看著 BTS 製作的大量內容，盡情地追星。

目前，人類正快速迎來第四次工業革命時代，根本無法預測未來。因此，不夠敏捷的生活方式很難在新時代生存下來。目前，韓國的數位環境正處於超高速發展，因此韓國國內娛樂產業的從業人員和演藝企劃公司必須適應這種數位環境的變化，也就是說，像 BTS 一樣，其他 K-POP 偶像團體也要利用數位環境更加積極地接近粉絲，成為「永遠在一起的偶像」。

2

BTS 的全球粉絲團
──A.R.M.Y.

BTS 表現出的真誠源泉就是自發性和個性。自我思考和表現是 BTS 音樂的源泉力量，因此能夠超越國境，撫慰全世界不同粉絲的心靈，並帶來感動。

現在讓我們來考察一下粉絲團（fandom）的意義吧。「fandom」是由意為「熱情」的英文單詞「fanatic」的「fan-」和意謂「國家」的後綴「-dom」組成的，指的是熱情、喜歡特定對象或領域的個人或團體。如果沒有真正了解 BTS 的價值、給予獻身性支持的 A.R.M.Y.，就沒有今天的 BTS。正如「Adorable Representative M.C for Youth（值得景仰的青年代表）」A.R.M.Y. 的意思一樣，讓 BTS 走向世界的強大軍隊就是 A.R.M.Y. 粉絲團。

事實上，全世界有無數的音樂人，但為什麼唯獨 BTS 得到像 A.R.M.Y. 一樣的全球粉絲的大力支持呢？這是因為「方向一致性」，也就是說，世界要求的變化方向和 BTS 的指向一致。這意味著韓國的年輕人和東南亞、歐

洲、南美、北美等全世界的年輕人有著相似的苦惱、痛苦、絕望和希望。

急劇的城市化、失業問題以及對不透明未來的苦惱等，全世界青年經由 SNS 分享想法，並在高喊「改變不正義現實！」的過程中遇見 BTS。BTS 和 A.R.M.Y. 相遇，在社會和文化上形成了新的藝術形式——「BTS 現象」。亦即既不是美國出身，不是白人也不是黑人，只是作為韓國人的偶像以非英語，而是以韓語歌曲站在世界的中心。

美國媒體貶低披頭四樂團，說他們庸俗並予以輕視時，最先發現披頭四樂團的價值，並為之瘋狂的是當時美國的十多歲的女性，而最先發現 BTS 價值的正是韓國的中年層和壯年層粉絲。退休的六十多歲、兩個孩子的母親、五十多歲女性等共同表示，BTS 給自己的生活帶來希望。中年粉絲們表示，「BTS 的善良影響力和熱情」令人尊敬。

從 A.R.M.Y. 的性別比例統計中可以看出，BTS 的純粹粉絲團出乎意料的是男性，還有就是外國人更多。在推特上轉發 BTS 相關報導的人大部分都是男性粉絲，其理由是 BTS 展現的自然謙遜的人格魅力。也就是說，男性粉絲因為 BTS 的魅力，覺得他們就像是「朋友」，而且是想敞開心扉聊天的朋友！

BTS 擁有國際粉絲團的理由是？

從二十世紀九〇年代後期開始引領「韓流 1.0」的 K-POP 和韓國電視劇在亞洲、南美、阿拉伯等地形成了多樣的粉絲群。到目前為止，在英國、法國、德國等歐洲國家和美國等地，都在書寫 BTS 的「弱者（Underdog）認同感」相關敘事。特別是在美國社會受到歧視的黑人、西班牙人、亞洲人等，在 2017 年以後將 BTS 等同於自己。

他們把「在貧瘠的土地上完成成功神話的 BTS」當作心理的防禦機制。在以白人為中心的美國社會，他們懷抱著自己也能做到的夢想，充滿求取成功的整體形象。

　　BTS 的粉絲中，學者或作家等知識分子也不少。也就是說，把象徵第四次產業革命的人工智能帶來的技術特異點（technological singularity）和極端幸福狀態（Euphoria）製作成歡快的歌曲，讓粉絲們愉快地享受。2019 年發行的《MAP OF THE SOUL：PERSONA》告訴粉絲們有關瑞士著名心理學家卡爾‧古斯塔夫‧榮格（Carl Gustav Jung）的故事；2016 年發行的〈血、汗、淚〉是從赫曼‧赫塞（Hermann Karl Hesse）的小說《徬徨少年時》（*Demian*）中獲得靈感。特別喜歡分析的學者或作家成為 BTS 的粉絲也是理所當然的。在 BTS 持續前進的過程中，BTS 的知識和理想主義指向性也不會中斷。

3

BTS 創造的革命

美國代表性日報《紐約時報》2018 年 10 月對於 BTS 的演出報導：「充滿了活力，足以震撼大地。」美國媒體超過韓國記者的報導幅度，強烈讚美 BTS 在美國的表演，可說發生了「不可能成為現實的奇蹟」。

　　正如披頭四樂團在二十世紀六〇年代對自由渴望的音樂動搖蘇聯，為結束冷戰做出了貢獻一樣，BTS 成為社會結構重組的契機。也就是說，BTS 是繼披頭四樂團時隔半個世紀之後，首次以 K-POP 掀起革命，並站在二十一世紀發生巨大變化的中心位置。

　　無論在任何時代，都會有打破束縛我們的經驗框架，打破界限，讓我們認識到潛在可能性、改變世界的人出現。在二十一世紀，無疑地就是 BTS。

　　從 2007 年的 Seven 開始，寶兒、Wonder Girls 等多個 K-POP 偶像團體持續敲開了美國音樂市場的大門。但這只是旁敲側擊而已，主流市場的大門並沒有輕易被打開。但

是 BTS 以利用 SNS 和 YouTube 的溝通形成的深厚當地粉絲為基礎，成功打開了美國主流音樂市場。

2020 年〈Dynamite〉發行後，連續兩週在美國告示牌排行榜上占據首位，此後兩週間下降一位，排在第二名，但在發行第五週後，再次回到第一名，這是 BTS 第三次在美國告示牌排行榜上獲得第一名。告示牌排行榜百強（Billboard Hot 100）是美國每週統計最受歡迎歌曲的排行榜，綜合串流媒體業績和音源銷量，以及最重要的廣播播放次數等，進行排名和評價。因此，在告示牌百強榜上獲得第一名是「光榮中的光榮」。外媒就此評價說，BTS 鞏固了其作為全球明星的地位。

BTS 最初將風格定為 Hip-hop 偶像團體，但現在 BTS 的音樂不能說只是 Hip-hop，因為他們和其他偶像組合確實不同。BTS 用年輕人的語言坦率地講述了被壓抑的青少年、在貧富差距困擾的社會中受到不合理和孤立的人群、

被戀人拋棄時的憤怒等十到二十歲青少年的實際苦惱和矛盾，向這一世代的年輕人傳達了安慰的訊息。

而且 BTS 全部歌曲的百分之九十以上都是成員們自己寫的，所以才會引起極大的共鳴。第四次產業革命開始後，隨著技術的急劇發展，社會發生了巨變，世代之間生活方式及思考方式的差異比任何時代都大。BTS 的成功也起源於此，具體可以歸結為以下兩個原因：

第一，網路平台的特徵功能相互作用。也就是說，與過去明星和粉絲難以直接溝通不同，他們利用網路平台，以平行和脫離中心的方式，讓自己和粉絲進行溝通。

第二，可以舉出 BTS 的粉絲團 A.R.M.Y. 為例。英語是「軍隊（army）」，法語是「朋友（armie）」。也就是說，對於 BTS 來說，A.R.M.Y. 的存在既是軍隊又是朋友。他們不單純是享受明星內容和周邊產品的被動消費者，而既是 BTS 的消費者，同時也是生產者的

prosumer，即「參與型消費者」，所以 A.R.M.Y. 有自己親自生產 BTS 內容的自豪感。他們認為，BTS 不是單純的崇拜對象，而是互相幫助、共同成長的朋友。

正是如此的因素，明星和粉絲朝著共同目標發展和成長的連帶意識對明星和粉絲都相當重要。而且也因為知道這樣的事實，BTS 才獲得了勝利！

4

紅心皇后的建議和
BTS 的努力

裴勇俊主演的 2002 年電視劇《冬季戀歌》次年在日本播出後，在日本中年女性中掀起了「勇樣」（裴勇俊的名字中，在「勇」之後加上日語極尊稱「樣」的合成詞）熱潮，成為日本韓流熱潮的開端。

　　「韓流」是二十世紀九〇年代隨著韓國文化影響力在他國迅速增長而出現的新詞。在意味著「特性」或「獨特傾向」的後綴詞「-流」之前加上代表韓國的「韓」。也就是說，韓流意味著韓國的大眾文化產品在其他國家獲得人氣的現象。韓國不僅積極利用其他國家的韓流熱潮宣傳韓國，還根據當地人的眼光和愛好開發內容，在旅遊、購物、時裝等相關產業領域也取得了實質性成果。

　　初期韓流在東亞一帶大多以電視劇的形式出現，K-POP 也加入其中。進入 2010 年代後，韓流擴散至中東、北非、中南美、東歐、俄羅斯、中亞等地，最近又擴散到北美、西歐、大洋洲等地。根據過去二十年的足跡，

韓流可以分為 1.0 到 4.0。以曾經發生過重大事件為中心，
對韓流進行分類，詳如下表：

區分	時期（年度）	主要國家	代表內容
韓流1.0	1997-2000	中國	・K 連續劇 -《愛情是什麼？》在中國上映 ・K POP - HOT 歌曲在中國正式銷售
韓流2.0	2001-2009	中國、日本、東南亞等	・K 連續劇 -《冬季戀歌》在日本放映 -《大長今》在中國放映 ・K POP - 寶兒、東方神起
韓流3.0	2011-2016	中國、日本、法國、東南亞等	・K 連續劇 -《來自星星的你》、《太陽的後裔》在中國放映 ・K POP - PSY 的〈江南 Style〉
韓流4.0	2017 迄今	全世界	・K POP - BTS

紅心皇后的建議和 BTS 的努力

按照分類，一般將千禧（2000）年代中期以後的韓流熱潮稱為「新韓流」，如果說在外國的粉絲仰慕韓國明星、欣賞韓國歌曲、電視劇是過去的韓流，那麼新韓流就是為了親眼看到韓國歌手的演出或參觀電視劇拍攝景點而訪問韓國。

進入千禧年代後半期，以熟悉 SNS 等數位環境的十到二十歲青少年為中心，形成了 K-POP 粉絲團，開始重新引領新韓流熱潮，這種現象也導致 BTS 的韓流誕生！

韓流為什麼會獲得成功？《冬季戀歌》在日本大獲成功，此後《大長今》等多部後續電視劇在東亞一帶受到極大關注和流行，這得益於數位衛星電視的商用化。例如日本以前也是衛星電視內容的強國，中國大陸地方電視台從 1992 年開始播放衛星電視，從 2000 年開始可以同時收看中國大陸全地區的衛星電視節目。再加上 SNS 及 YouTube 的發展和普遍化，特別是 SNS 為韓流粉絲團的

形成做出巨大貢獻。

　　筆者認為，類似韓國特有的飲食──湯飯一般，此類「混合文化」也起了一定作用。韓國在短短半個世紀內實現近、現代化的過程中，摻雜了傳統價值、現代價值乃至後現代主義價值。這樣的「混合文化」在 K-POP 偶像組合中也能看到很多實例。正如前面所說，Hip-hop、R&B、Electronic pop 等在美國和歐洲流行的音樂風格加上 J-POP 的影響就是如此。偶像團體成員的國籍也多種多樣。

　　「紅心皇后的奔跑（Red Queen's Race）」也是值得關注的因素。「紅心皇后的奔跑」來源於《魔境夢遊》（*Alice in Wonderland*）的續集《魔境夢遊：時光怪客》（*Alice Through the Looking Glass*）的插曲。愛麗絲和紅心皇后一起在樹下努力奔跑，但無論如何她們都只能回到原來位置。然而紅心皇后卻說：「在這裡要盡全力奔跑！

就算是為了留在同一個位置！想去別的地方？那速度就再提升兩倍！」

　　隨著《魔境夢遊：時光怪客》與前篇作品一樣出名，「紅心皇后的奔跑」也在多個領域被引用。例如，進化學者引用該術語提出「在生態系統中，動物在不斷進化。因此，停止進化的動物將會滅絕。所以即使是為了維持現在的生態系統，動物們也要不斷努力進化。」亦即 K-POP 偶像團體為了守住現在的位置、為了不從粉絲的記憶中消失，他們也要努力奔跑。而且，BTS 按照紅心皇后的建議，成功跑出兩倍以上的速度。

III.

BTS 的 DNA 是什麼？

1

七人男子組合 BTS

韓國七人男子組合 BTS 的成員是 RM（隊長，主要 Rapper）、Jin（外型，副唱）、SUGA（Rapper）、J-hope（舞蹈、Rapper）、智旻（舞蹈、歌唱）、V（舞蹈、歌唱）、柾國（歌唱、舞蹈）。

　　BTS 並不是憑藉專業企劃公司的規劃一夜之間成為明星，而是從底層開始，一步步積累起來的泥湯匙出身的明星。正因為知道「眼淚浸透的麵包味道」，所以擁有更強的內面和更深的自尊心與吸引力。而且個人歌曲和專輯所包含的真誠和差別性與其他企劃公司偶像有很大的差異。

　　BTS 在泥湯匙偶像時期，比起公共電視台，他們以音樂有線電視為主進行活動，並積極利用 YouTube 或 SNS。例如將每個偶像的日常生活像隔壁朋友的故事一樣詳細地展現出來，構建了強大的粉絲群。

You know you know

希 ———— 望
必定帶著考驗

You know you know yeah yeah

有希望的地方

You know you know

You know you know yeah yeah

以為是大海的這個地方反而是個沙漠

沒有背景的小偶像是第二個名字

被電視節目砍掉更是不計其數

替補某些人是我們的夢想

有些人說因為公司小

不可能走紅

I know I know 我也知道

七個人睡在同一個房間這裡的時期

入睡前相信明天會有所不同

雖然能看到沙漠海市蜃樓的形態
抓不到
在這無止境的沙漠裡
祈求能活下去
祈求不是現實

最終抓到了海市蜃樓，成為了現實
曾經害怕的沙漠，用我們的血汗
用眼淚填滿，變成了大海
但是這些幸福之間的
這些恐懼是什麼呢
原來這裡就是沙漠的事實
我們太過了解

不想哭、不想休息

希———望
必定帶著考驗

不，稍微休息一下又如何，不、不、不

不想輸，本來就是沙漠

那得跑啊，跑得更久

有希望的地方一定會有考驗

有希望的地方一定會有考驗

有希望的地方一定會有考驗

有希望的地方一定會有考驗

——〈Sea〉

　　前面的〈Sea〉這首歌展現了曾是「小偶像」、「泥
湯匙偶像團體」的 BTS 果然是「把考驗當作希望」，具
有完美恢復彈性的堅強年輕人。而且這首歌在唱片銷售的
模擬方式、音源網站及 YouTube 點擊率等數位方式上都刷

新了過去的紀錄，取得壓倒性的成功。

BTS 的成員都是「大韓民國的鄉下人（釜山、大邱、光州、慶尚南道居昌、京畿道一山和果川等）」，英語學習也是在國內經由 DVD 觀看美國連續劇進行的，但是他們在海外也有粉絲，多厲害啊！

那麼現在開始我要以 BTS 為主題，開始講述有關他們的故事了。要想真正了解和理解 BTS，就必須了解、分析和學習 BTS 每一位成員的個人史（private history）！

希———望
必定帶著考驗

2

BTS 的核心
BU（BTS Universe）
和他們的獨特故事

以「像防彈背心抵擋子彈一樣，抵擋所有偏見和壓抑！」為口號的七名少年（RM、SUGA、JIN、J-hope、智旻、V、柾國）組合——BTS！

說到BTS的成功時，必須要記住的人物就是房時爀代表製作人。房時爀代表製作人以選拔RM為開端，親自選拔七名成員，企劃且培養了BTS團隊，並取名為「防彈少年團（BTS）」，可說是「BTS之父」。房時爀代表製作人製作了七人各不相同的個別形象，將其組織成一個故事，並以之培養了BTS。

那麼讓我們去見BTS的七位王子吧！

第一、「大腦性感的男人」RM 是什麼樣的人？

　　RM（Rap Monster）在 BTS 中擔任隊長和主要 Rapper。他被周圍的人稱為「腦性男（大腦性感的男人）」。初中時參加 TOEIC 考試，得到 850 分，高中二年級在學校進行 IQ 測試時，得了 148 分，高中時在班上一直都是第一名，當時與 RM 成績差不多的朋友考上了首爾大學經濟系。2013 年 6 月經由 BTS 單曲專輯《2 COOL 4 SKOOL》出道當時使用了「Rap Monster」的藝名，但在 2017 年 11 月 13 日改為 RM。

簡介
- 姓名：金南俊（Kim Namjun），藝名是 RM。
- 江陵金氏第三十九代孫，用「南」排輩分字。名字的意思是「要成為南方（南韓）俊秀、傑出的人」。

- 1994 年 9 月 12 日出生於首爾銅雀區上道洞，成長於京畿道一山。
- 家人關係有父母，妹妹（1997 年生），寵物狗「Rap Monie」。
- 特別事項：為了整妹妹，曾經在下雨天把家裡所有的雨傘都帶出門。
- 身高 181 公分，體重 67 公斤，血型 A 型，鞋子尺寸 84。
- 沒有宗教信仰。
- 興趣是散步、騎腳踏車、參觀展示會、博物館，欣賞美術作品、讀書、看電影等。
- 特長是 Rap、作詞、作曲。

個人史

RM 在小學六年級的時候聽了 Epik High 的〈Fly〉後

深受感動，決心要學習饒舌（Rap）。中學時期的 2007 年到 2010 年，他一直將自己作詞的 Rap 上傳到 Hip-hop 網站上，當時他雖然是初中生，但卻是擁有高水準實力和潛力的希望之星，因此備受關注。

RM 被評價為在同一個年齡層中具備 TOP 級別的實力，2010 年 Sleepy[1] 偶然聽到 RM 的 Rap，向當時 Big Hit 娛樂的製作人 Pdogg 介紹了 RM，與 Pdogg 一起會見 RM 的代表製作人房時爀看到 RM 的第一印象和 Rap 實力後讚不絕口，甚至說他是「Rap Monster!」房時爀代表製作人表示：「RM 是不斷思考如何從根本上證明自己音樂的苦惱和努力兼備的天才。」因此房時爀代表製作人產生了要

1　韓國歌手。

打造 Hip-hop 組合的想法，其成果就是 BTS 的誕生。

　　RM 雖然不是僑胞，也沒有出國留學，但他是 BTS 成員中唯一能說英語的成員。RM 的英語實力甚至可以與外國人對話，但他說自己的英語實力是經由經常看美劇養成的。他說在美國電視劇中，特別是《六人行》（*Friends*）全部劇集都已經經由 DVD 看完了。

性格

　　周圍的人說，RM 隱藏著「破壞之神」的 DNA。原本完好無損的洗手間把手、冰箱門把只要一經過他的手就會損壞，正在作業中的檔案也多次無法復原。所以其他成員們說，RM 除了工作以外，屬於輕率的人，連借來的東西都會丟失，甚至連借過東西都會遺忘。

　　因為非常敏感和小心謹慎，所以他對每一條留言都覺得喜憂參半。他同時有很多想法和苦惱，努力尋找自己自

希———望
必定帶著考驗

我認同性的答案，可說是一個向內面的自己詢問世間問題的「苦悶鬼」。RM 的這種苦惱在他自己寫的歌詞中也能經常看到，代表性歌曲有〈Too Much〉和〈Unpack Your Bags〉。這兩首歌雖然內容相似，但氣氛卻相當不同。聽到〈Too Much〉就能知道 RM 究竟有多少苦悶。他似乎擁有享受苦悶本身的思索家的內在。

性格可以定義為「一個人獨特的內心體系」。因此，現在的年輕人就像看生辰八字一樣，用「邁爾斯—布里格斯性格分類指標（Myers-Briggs Type Indicator，簡稱 MBTI）」來確認自己的性格。利用瑞士心理學家卡爾·古斯塔夫·榮格（Carl Gustav Jung）的心理類型理論進行人類性格類型檢查的 MBTI，可以辨別接受檢查的人性格類型，幫助他找到合適的工作。2020 年 6 月出演 MBC 綜藝節目《閒著做什麼？》的劉在石、李孝利、Rain 親自嘗試，並在年輕人之間成為話題。那麼 RM 的 MBTI 檢查結

果如何呢？RM 的性格類型是充滿熱情，像火花一樣活潑的活動家類型。MBTI 檢查資料中，RM 這樣的人會出現以下的情況。

「他是一個溫暖、富有創意、總是尋找新的可能性並加以嘗試的哥哥。具有迅速解決問題、對任何感興趣的事情都能完成的能力和幹勁。他關心別人，善於領導他人，以超凡的洞察力給予幫助。在商談、教育科學、新聞業、廣告、銷售、神職、執筆等領域表現出卓越的才能。忍受不了日常重複的事情，不積極。還有一種傾向是，在完成一件事情之前，就會同時做其他幾件事情。對於不要求洞察力和創造力的事情，不能引起他的興趣和熱情。」

RM 無疑是像火花一樣用創意創造歌詞和歌曲的真正饒舌歌手（rapper），也是引領 BTS 其他成員的具有洞察

力的隊長。

Rap 實力以及作詞、作曲能力

　　RM 散發出成熟的氣質和態度，以至於經常聽到「像個小老頭」此類的話。這或許是因為對生活的思考比同齡的人更認真吧？也許正因為如此，RM 不愧是領導 BTS 的人才。

　　身為 BTS 的主要 Rapper，他的 Rap 實力非常出眾，正如從完整藝名「Rap Monster」中感受到的一樣，在 Rap 方面，他絕對是 BTS 裡的第一人，聲音也是中低音。因為擔任主要 Rapper，幾乎在 BTS 所有的歌曲中，他都只負責 Rap 的部分，但其實他歌也唱得很好。

　　他寫了很多能感受到自己獨有哲學的歌詞，作曲時則能完全呈現出自己內面苦悶的部分。作為偶像歌手感受到對未來的不安，對自己的責難、批判和對自己的認同感感

到苦惱，由此帶來的整體孤獨和寂寞等都是 RM 作詞、作曲的構成內容。

他寫的歌詞內容像吟遊詩人一樣，帶有隱喻的意味，而不是直言不諱地吐露對社會和體系的不滿。在〈I Need U〉和〈春日〉等多個主打歌曲中，RM 唱出蘊含歌曲整體訊息的 Rap。

戀愛觀和人生觀

RM 在接受某媒體採訪時曾表示自己的戀愛觀是「彼此不算計，可以坦誠相待，傾注心血的戀愛」。接著他又說：「如果不喜歡了就離開，相愛的時候可以隨意表達，若有不滿也可以坦率地說出來……，這不就是真正的愛情嗎？」以此表達了他的信念，引人注目。

RM 的理想型是身材好、苗條、個子高、有氣質、會穿衣服的女人。據說，他尤其注重身材和造型，從對方的

大腦和身材感受到性感的魅力。個性雖然沒有什麼關係，但他比較喜歡有概念的女人。在此介紹 RM 曾經說過的關於戀愛的有名話語。

「在我們的遺傳基因中，存在著在相愛的時候思考著離別、在感受到成功時，同時思考著墜落和失敗的因子。不安就像影子一樣，隨著自己的身高增長，就會變得更大，到了晚上也會變得更長。因此，不能說可以克服內心另一側的雙方感情，只是每個人都擁有必然的孤獨或黑暗，因此需要安息之處。」

由此可以看出，RM 在 BTS 成員中是最具思考性，想法最深，也擁有慧眼的人。這可能是因為他的愛好是讀書，而且對德國哲學家尼采的著作等哲學書很感興趣。也許是受讀書的影響，RM 的 Rap 歌詞中蘊含著含蓄的訊

息，更具魅力。

　　但是與他知性的形象不同，他的舞蹈實力屬於「不自然」的類型。在 BTS 的舞蹈部分，他與 Jin 一起擔任雙翼，粉絲們給他取的外號是「兩隻腳的步行機器人」……。甚至還有粉絲表示，「BTS 的右翼（RM）好像故障了」。當然，看起來似乎完美的 RM 也有如此不自然和不足的部分，也許會讓人覺得他更具有屬於凡人的美感，這一點是不是 RM 擁有眾多粉絲的原因呢？

第二、「居昌王子」V 是什麼樣的人？

擔任 BTS 副主唱的 V 與美少年的外貌不同，他沙啞的聲音很有魅力。因此，在 BTS 的主唱陣容中，他經常用中低音在歌曲中擔任導入的部分，或雖然很短、但給人留下強烈印象的高潮部分。他在 2013 年經由 Mnet 電視台的節目《M Countdown》出道，在 BTS 成立四週年的 2017 年 6 月發表了與 RM 一起參與的創作歌曲〈四點〉（4 O'CLOCK）。2019 年 1 月，他發表了單獨作詞作曲的〈風景〉（Scenery），並在全球音樂共享服務「Sound Claud」上創下了最快的串流媒體紀錄。愛開玩笑的 V 還參加連續劇演出，展現他自由的靈魂。

簡介
- 姓名：金泰亨（Kim Taehyung），藝名是 V。

- 光山金氏。
- 1995 年 12 月 30 日出生於大邱，成長於慶尚南道居昌。
- 家族關係：父、母、妹妹、弟弟。
- 身高 179 公分，體重 63 公斤，血型 AB 型。
- 沒有宗教信仰。
- 愛好是拍照，欣賞藝術作品。

個人史

　　擁有美少年外貌的 V，嗓音粗獷、富有獨特魅力，這也是他音色和聲量的特別之處。與 BTS 的大哥 Jin、老么柾國在組合中展現了優越的外貌。和標準的時尚美男 Jin 相比，他更加性感，擁有一眼就能看到的華麗外貌。

　　V 於 1995 年出生於大邱，在慶尚南道居昌生活，後來又搬回到大邱。上小學時，他抱著成為歌手的夢想學習

了薩克斯風，因為覺得一定要會跳舞，於是報名參加舞蹈補習班。他和智旻一起轉學到韓國藝術高中，偶然參加了當時 Big Heat Entertainment 的非公開試鏡，合格後來到首爾。

V 經常無法控制自己高昂的興致而做出一些奇特的行為。例如，在後台的候時為了放鬆緊張感，對玩笑的反應非常豐富，經常和旁邊的人打鬧。不管是抒情歌曲還是舞曲，都能讓人感受到他的興致。此外，他還介紹自己是「熱愛植物、動物、人等存在於地球上所有生命體的四次元少年[2]」。成員們剛開始也以為 V 的這種獨特性格正是他的風格，但是現在成員們認為 V 的高層次、創意性的

2 指思維跳躍，經常說一些讓人無法理解的話。

想法是一種「天才性」。

　　與帥氣的臉龐不太吻合的奇特行為、能模仿多種聲音，並以之開玩笑的 V 的真正性格令人好奇。

性格

　　V 是「貓相」美男，看起來既性感又冷酷高傲，但實際上長得很溫順。擁有如此性感、溫順形象的 V 在 2018 年初「公開活動的一百名偶像票選美男」中占據了第一位。

　　四次元少年── V 的 MBTI 檢查結果如何呢？ V 的性格類型是才華橫溢的活動家，和 RM 一樣是火花四濺的類型。MBTI 檢查資料顯示，像 V 這樣的人有以下幾個特點：

　　「溫暖、熱情、活力四射、才華橫溢、想像力豐富。

個性溫和富有創意，總是尋找新的可能性並加以嘗試。有能力快速解決問題，有興趣、能力和熱情完成任何事情。他關心別人，善於管理他人，以超凡的洞察力給予幫助。忍受不了重複的日常工作，不積極。另外，在完成一件事情之前，還會做一些其他事情。對不要求洞察力和創造力的事情沒有什麼興趣，無法激發他的熱情。」

　　和 RM 一樣，他充滿活力、才能，勇於挑戰許多新的事物。V 是「突然插進電源就會動的」類型。豐富的想像力和熱情的態度也是一大特點。看似溫順，但內心卻有著堅韌不拔的決斷力，其親和力強，與同事們相處得十分融洽。而且 V 以雕像般的完美外貌吸引異性，因此 V 被選為「最想搶占的藝人人際關係第一名」。據說，與對方的年齡和職業無關，V 與他們之間的關係都非常好。他與演員河智苑也有交情，兩人年齡相差十七歲，其交情讓很多

人跌破眼鏡。河智苑接受採訪時表示，V 在繪畫、展示會等興趣、愛好上與她相似的地方很多，一起聊起天來非常愉快。

　　V 和美國演員安索‧艾格特（Ansel Elgort）也因為美國告示排行榜（Billboard）結緣。認識之後，安索‧艾格特在自己的推特上發布了有關 BTS 的推特，特別是 2018 年 1 月，他把自己創作的歌曲給 RM 和 V 聽過，還發布了包含他們反應的影像。當時，他親暱地稱呼 V 為「Tae」，展示了自己和 V 的交情。就像 MBTI 顯示的一樣，V 充滿熱情和活力。

Rap 實力以及戀愛觀

　　淘氣鬼 V 雖然是主唱，但好像對 Rap，尤其是 Cypher 有很多夢想。對 BTS 的饒舌 Unit 曲系列《Cypher》特別喜愛，在粉絲會上曾翻唱〈Cypher pt.3〉。迷你第五

輯收錄曲〈比起苦悶，go〉中可以聽到 V 的 Rap 實力。

　　擁有自由靈魂的 V 在出道四週年的 2017 年與 RM 一起製作和演唱歌曲後，收到了「為了更正式的製作，請來我們工作室」的提議，但是他本人說自己不適合在工作室工作而加以拒絕，後來在別的地方進行創作，那首歌便是 2020 年電視劇《梨泰院 Class》的 OST〈Sweet Night〉。這首歌在蘋果公司的媒體機器管理程式 iTunes 上提供服務後，短時間內在八十多個國家榮登榜首。

　　喜歡變聲開玩笑的淘氣鬼 V 對女人有興趣嗎？如果有的話，他會喜歡什麼樣的女人？BTS 的成員們表示：「V 的理想型是那種越看越漂亮，深思熟慮，成熟的女性，會默默地照顧 V。性格溫順，不愛生悶氣，也很照顧周圍的人。尤其是如果 V 覺得累了，她會在旁邊安慰和照顧他。」

　　但是當事人 V 在接受 MBC 廣播節目《偶像本色》採

訪時卻回答說：「不染塵埃的女性，會為我準備早餐的女性。」他還說：「我覺得自己很適合比我年紀大的女性，希望遇到能很好地抓住我感情變化的精明女人。一絲不苟的女人對我來說是最糟糕的，能夠靈活地適應情況，並且能引導我的女人好像比較適合我。」

第三、「天才」SUGA 是什麼樣的人？

　　SUGA 是 BTS 的主要 Rapper 兼作詞、作曲家、製作人。經由 Big Hit 娛樂公司的試演，加入了 BTS。二〇一七年以 BTS Rapper 的身分首次參與其他歌手專輯製作，並獲得獎項，以此為契機，公開了第一張個人混音帶《Agust D》。作為 BTS 的主要音樂製作人之一，SUGA 在韓國著作權協會註冊了九十多首歌曲，是實力派歌手。

簡介

- 姓名：閔玧其（Min Yunki），藝名是 SUGA。
- 驪興閔氏威襄公派第三十一世孫。
- 1993 年 3 月 9 日出生於大邱。
- 家族關係：有父母、哥哥（閔錦載）、寵物犬「Holly」。
- 身高 174 公分，體重 59 公斤，血型 O 型。

- 無宗教信仰。
- 愛好：打籃球、照相、繪畫。

個人史

　　SUGA 出生於大邱，在 Big Hit 娛樂公司招募新成員的選秀節目《HIT IT》中獲得第一屆全國選秀亞軍後，來到首爾。開始對音樂感到興趣的契機是小學六年級時聽到別人跟他說「你不該唱 Rap」之後開始的，SUGA 燃起了對音樂的熱情，似乎想證明他對這句話並不認同。SUGA 從十三歲開始製作 MIDI（作曲、編曲）。在攝影棚打工的過程中，他學會了作曲和編曲，得益於此，他也熟練地掌握了錄音和音響設備。

　　藝名 SUGA 是取自籃球術語得分後衛（shooting guard）的第一個音節，也有人推測說，雖然他的皮膚像白糖一樣白皙，但糖（sugar）的甜美與 Hip-hop 不符，所

以去掉 r。另外，饒舌用語「SUGA」的意思是「上癮」，所以選擇了這個藝名。但是對於包括 A.R.M.Y. 在內的粉絲來說，SUGA 本身就是通過 BTS 的成功才能嘗到的甜蜜滋味！

　　SUGA 在高中時曾是籃球隊的一員，非常熱愛籃球。他們隊還多次奪冠，場上位置是得分後衛或射籃後衛。據說，他腳下速度快，防守能力強於進攻。他現在對籃球的熱愛依然如故，只要有時間，他都會去打籃球。在籃球場上，汗水淋漓、獨自投籃的 SUGA 模樣，不知為何與白皙皮膚的稚嫩 SUGA 的形象很難搭配在一起。SUGA 具有翻轉的魅力，他的聲音低到與看起來可愛的外貌呈現完全相反的程度。但是唱 Rap 的時候比平時高一階，音色銳利且強烈，得以強烈地傳達訊息。

　　與白皙的皮膚和稚嫩的外貌不同，SUGA 的歌曲非常率直粗獷，甚至沒能通過電視台的審議。他的歌曲裡有不

少髒話、俚語、隱語，內容也很寫實，感染力很強。對於「承認自己是天才嗎？」的提問，他害羞地說自己不是天才，但他無疑是個令人驚豔的天才。

個性

如果 BTS 的後輩犯錯，負責嘮叨和訓誨的「軍紀班長」就是 SUGA。Jin 甚至曾說過幸好自己比 SUGA 年長，可以見得 SUGA 的嚴肅。BTS 的成員們表示，實際上 SUGA 的性格很冷漠，很酷，而且似乎有些無情。SUGA 自己也說：「因為是在男人之間長大的，所以很會控制男人。」但是，SUGA 看似冷漠、對別人毫無關注，卻在暗地裡照顧別人，表現出親切的樣子。也許這就是翻轉的魅力所在！

另外，2013 年發行的歌曲〈If I Ruled the World〉中 SUGA 演唱的部分中有一句歌詞是「不想賭博和玩股

票」，可知 SUGA 似乎連小小的打賭都不願意。尤其是入口綜合網站 NAVER 的網路平台「Bon Voyage 2」的第五集中，BTS 成員在打賭比賽結束後，SUGA 說的話是「各位，請滿足於現實吧！絕對沒有奇蹟！這是我人生一貫的主張。」可見 SUGA 是扎根於現實的理想主義者，他相信「只要在自己的位置上盡最大努力，總有一天會到達目的地」。

看似無心的酷男、不知為何總是被他吸引的天才 SUGA 的 MBTI 檢查結果又是如何？ SUGA 的性格類型是「創意銀行（Idea Bank，邏輯思考家）」類型。MBTI 檢查資料顯示，像 SUGA 這樣的人具有以下幾方面的特色：

「比起感情，創意更受理性的影響。因為創意比起認同感情，更傾向於認同想法。想法的重點在於如何改變看得見的東西，所以很多人提出實際使用的方法。當然，如

果特別關注『創意銀行』類型的人看不見的世界或內心世界，就會集中精力提出更多的想法。但是，大多數人對計算機工學、電子工學、機械工學等『可以馬上使用』的領域傾注更多的關注。如果具有這些領域想法的人在實踐能力方面也很出色，那麼他們就會開發出得到理性、理論上支持的東西。」

「創意銀行」類型具有強烈理性、邏輯性的理解和說明的傾向，首先追究對方的話語是否合乎邏輯。如果不能理解，就會積極展開提問攻勢，直到能夠接受為止。簡而言之，就是知性的好奇心高，重視潛力和可能性的類型。

身為製作人的能力和戀愛觀
SUGA 在 BTS 中也是在作詞、作曲上下功夫的成員之一。據說他把平時想到的東西立即記錄下來，然後反映

在歌曲製作上。在練習生時期，他高喊「1 DAY 1 VERSE（一天一小節）」的口號，每天堅持寫歌，以此積累實力。出道後到現在，他依然享受音樂製作，並認真工作，他是個一年可以製作兩百首歌的「努力派」。

這不禁讓人想起發明王愛迪生的一句名言──「天才是由百分之一的靈感與百分之九十九的努力完成的。」這句話是不是意味著，如果沒有百分之一的靈感，百分之九十九的努力都是無濟於事的？SUGA 一有空就睡覺，凡事不耐煩，難怪比起大哥 Jin 看起來老多了，他不喜歡活動，喜歡躺著，但是對自己喜歡的事情，他卻挽起袖子全力以赴。其中還包括他用沉穩的低音主持入口網站 NAVER 的 V LIVE《Supd 的蜜糖 FM06.13》。這裡的「Supd」意味著「SUGA+DJ」的意思。

冷靜而又適當帥氣的 SUGA 會談什麼樣的戀愛呢？

2015 年，SUGA 在接受某媒體採訪時表示：「喜歡

和我相似的女人」，以此表達了自己的理想型。他還補充道：「我喜歡像我這樣無心、安靜的類型」，「因為我不是活躍的性格，所以想和相似的人交往」。歸納起來，在BTS成員中最不注重外貌的SUGA的理想型可以用以下關鍵詞加以整理：「溫柔、愛好相似、喜歡音樂、很會唱歌、喜歡音樂或饒舌、不喜歡夜店、適合緊身褲、戴高價耳機的女生」。SUGA果然連自己的理想型都能用獨特的語言表現出來。因為有粗獷的一面，所以總感覺他單相思的愛情或許不會太理想，但是一旦相愛，就會馬上陷入愛情，投入他純真的熱情！！！

希————望
必定帶著考驗

第四、「黃金老么」柾國是什麼樣的人？

柾國擔任 BTS 的主唱、副 Rapper、領舞等。特別是他演唱能力突出，曾參加過 MBC 綜藝節目《蒙面歌王》的演出，得到了「有特別粒子的浪漫嗓音」的評價。雖然他在 BTS 出道時才十六歲，但是在唱歌、Rap、跳舞、力氣、運動等方面都很出色。總而言之，他不輸給像寶石一樣的哥哥們。

簡介
- 姓名：田柾國（Jun Jungkook），藝名柾國。
- 潭陽田氏。
- 1997 年 9 月 1 日出生於釜山。
- 家族關係：父母、哥哥（田柾賢）。
- 身高 178 公分，體重 66 公斤，血型 A 型。

- 無宗教信仰。
- 愛好：繪畫、彈吉他、拍攝影像、剪輯、欣賞電影（動畫）、羽毛球、保齡球。

個人史

2013 年柾國經由 Mnet 的節目「M Countdown」以 BTS 成員身分正式出道。柾國在出道單曲專輯《2 COOL 4 SKOOL》中共同擔任〈Outro：Circle Room Cypher〉作詞，首次參與歌曲創作。

為紀念柾國出道七週年的歌曲〈Still With You〉以雨聲開始的爵士樂風格和朦朧的旋律為基礎。〈Still With You〉與柾國哀切而舒適的音色相得益彰，扣人心絃的濃郁而深刻的感性十分突出。免費在共享平台「Sound Cloud」上公開，僅兩週的聆聽數就達到了兩千萬。另外，在 SNS 上公開了國內、外知名歌曲完成度高的翻唱曲，

獲得了「Golden Maknae（黃金老么）」的外號。柾國親自設計 NAVER LINE FRIENDS 和 BTS 的合作 BT21 的 Cooky 角色，設計感非常出色。

　　柾國從初中開始就抱著成為歌手的夢想，參加了 Super Star K3，但是沒能通過競演。但是之後持續關注柾國的 Big Hit 娛樂公司將他吸收為練習生，所以他來到首爾。柾國拒絕大型企劃公司的邀請，選擇 Big Hit 的理由是「RM 哥真的很帥！」

　　他在出道時，雖然只是溫順的美少年形象，但之後變身為乾淨利落的美男子，感覺非常穩重。雖然身材偏瘦，但身材比例相當好，只要穿上合身的褲子，身材就會一覽無遺。因為柾國非常喜歡運動，所以在進行外國日程的時候，他也會在住處舉著家具做運動，因此他的腹肌和背部肌肉相當發達。甚至 BTS 的成員們還嘲笑柾國是「肌肉豬」，勸他不要做運動。擁有出色運動神經的柾國還擔任

BTS 的舞蹈雙翼，另外，他用手臂支撐身體做波浪動作，讓人不禁懷疑「他到底是怎麼做到的？」

雖然他大部分時間都在安靜中度過，但是因為好勝心比較強，所以演出綜藝節目時，不想輸給哥哥們，於是加以攻擊。真想知道柾國的真實性格。

個性

據說，柾國的母親在懷柾國時的胎夢是黃金，因此與「黃金老么」這個外號很相配的柾國無論是什麼都學得很快，而且比平均水準還要高。但是，由於怕生，BTS 成員們聚在一起時他都不說話，甚至會結巴，所以一般都是安靜地站在後面。但是他也有成員們覺得很難承受的非常活躍的時候，也就是說，雖然柾國不太擅長先接近對方，但一旦變得輕鬆，就很善於交談。

柾國因為審美感突出，繪畫能力強，色感好，藝術性

強，讓 A.R.M.Y. 大為吃驚。他的家裡和個人空間也裝飾得很漂亮。柾國的規則是「衣服放在原來位置，自己的東西自己看著辦」。這不是要給別人看的，而是柾國自己喜歡才這麼做。

不知是不是因為這個原因，柾國喜歡感性的、敏感的悲傷歌曲。而且對於不喜歡做的事情會立刻拒絕，好惡分明，堅決，非常坦率。這樣的柾國 MBTI 檢查結果又是如何？柾國的性格類型是「好奇心強的藝術家」或「正人君子」的類型。MBTI 檢查資料顯示，像柾國這樣的人會出現以下情況：

「雖然沉默寡言、溫柔，對人們親切、謙遜，但直到了解對方為止，都不會表露溫暖的情懷。不會把自己的意見和價值強加於別人身上，避免意見衝突，重視人際關係。從事與人有關的事情時，對於自己和別人的感受過於

敏感。外表安靜，對他人包容心很強，善良純真，雖然最能體現善良的形象，但也有些優柔寡斷的一面。因為非常忠於情緒，所以面對壓力的能力較弱。具有適合從事文學、音樂、美術領域的藝術家氣質，也適合從事社會服務行業。」

柾國在練習生時期更加害羞，所以即使是在宿舍裡也幾乎沒有任何存在感，屬於安靜的類型，在別人面前唱歌也曾經很困難。所屬經紀公司相關人士甚至擔心「這麼沒有才華，怎麼能當偶像呢？」但是，柾國強烈認為「行動勝於言辭！」因此只要是他相信正確，一定會付諸行動。

歌唱實力以及戀愛觀

柾國非常誠懇、善解人意，並具有深厚的感性和溫

希───望
必定帶著考驗

柔的心，只是外表上不太會展現罷了。柾國擔任主唱，唱功非常出色，在激烈的舞台表演中也能節奏穩定地唱歌。比起 Power Vocal，他平靜的感性唱腔更為強烈，而且他擁有柔和的音色，受到許多好評，尤其以假音唱歌更是強項。

在 2020 年發行的專輯《MAP OF THE SOUL 7》主打歌〈ON〉中，他以多達三個八度的超高音展現，不愧是 BTS 的主唱。亦即他不僅具有高音實力，還展示了與音源難以區分的可怕現場演唱力。另外柾國本人也親自參與製作，他製作的歌曲《花樣年華 pt.1》的最後一首歌〈Outro: Love is Not Over〉由細膩的鋼琴旋律和柾國柔和的聲音組成，給觀眾帶來美好的感動。

用細膩、甜美的聲音打動聽眾的柾國喜歡什麼樣的女性呢？柾國在 MBC 廣播節目《偶像本色》的採訪中表示「喜歡我，歌唱得好，身高 160 公分左右的皮膚白皙而聰

明的女性。」此外，在 SBS《人氣歌謠》的迷你採訪中，他曾回答：「比起裙子，更適合穿牛仔褲的女性。如果我做泡菜炒飯的話，能吃得很香的女性。」像對待老么一樣，擁有能夠引導和配合柾國寬廣內心的女性是他的理想型。

希————望
必定帶著考驗

第五、「A.R.M.Y. 的希望」J-hope 是什麼樣的人？

　　J-hope 在 BTS 中擔任副 Rapper 和領舞。從小就沉迷於舞蹈的 J-hope 是 BTS 中獨一無二的舞者。他和 RM 一樣，親和力極佳，人緣很好。

簡介

- 姓名：鄭號錫（Jeonong Hoseok），藝名 J-hope。
- 河東鄭氏。
- 1994 年 2 月 18 日出生於光州。
- 家族關係：父母、姊姊（鄭智雨），還有寵物狗「Miki」。
- 身高 177 公分，體重 65 公斤，血型 A 型。
- 無宗教信仰。
- 興趣：街舞、即興舞蹈、節奏口技、撒嬌、整理東西、

網球。

個人史

　　從學生時代開始就是天生舞者的 J-hope 曾用「Smile Hoya」的藝名參加演出。他早先在光州以街舞活動，在多個舞蹈對決和舞蹈節上獲得冠軍。2009 年 JYP 娛樂公司公開招募第六期選秀，他以男子舞蹈隊身分參賽並獲得人氣獎，以此為契機接受練習生訓練。2010 年初獲得 Big Hit Entertainment 的試鏡機會，於是轉到 Big Hit 旗下。

　　2013 年 J-hope 經由 Mnet 的節目《M Countdown》作為 BTS 的成員正式出道，之後發行了單曲專輯《2COOL 4SKOOL》。同僚成員 RM、SUGA 共同作曲的〈No More Dream〉歌曲中，他負責作詞，以此為契機，他參與了 BTS 所有專輯的製作。

　　J-hope 積極向上，充滿活力，張開嘴大笑的時候像淘

氣鬼一樣，很有魅力。在參加綜藝節目演出時，他也會展現有趣的口才和充滿活力的樣子。BTS 的第二張正式專輯《WINGS》中導入部分的〈Intro：Boy Meets Evil〉和講述母親故事的個人單曲〈MAMA〉中，J-hope 展現了充滿魅力的饒舌部分和舞蹈實力。

在 BTS 中，他和專業編舞組一起積極參與編舞企劃，因此被稱為「編舞組鄭組長」。簡言之，他是引領華麗表演的核心，所以在 J-hope 的舞蹈中能感受到使命感！J-hope 跳舞時不是僅憑感覺，而是把節拍準確地分開，然後將正確的動作完全呈現。

J-hope 開始時是以伴舞的身分進入 BTS 的，因為和 Rapper 們一起生活，於是開始演唱饒舌部分。在此過程中，RM 和 SUGA 給予 J-hope 很多幫助。J-hope 的歌詞表達能力很強，音色很有特性，因此，在 BTS 中主要負責連接中間的角色。

看到 J-hope 笑的樣子，很多 A.R.M.Y. 成員都覺得非常舒服。就像 J-hope 喊出的「I'm Your Hope, You are My Hope, I'm J-Hope!」一樣，J-hope 果然是 A.R.M.Y. 的希望（Hope）吧？

個性

　　J-hope 因為頑皮的形象和明朗的笑容而顯得積極活潑，但是他內心很脆弱，如果受到傷害，他會隱藏起來不露聲色。J-hope 不具有權威性，而是具有溫柔的頑固性。他也不是挑起不必要矛盾的類型，因此，BTS 的氣氛和睦都是託 J-hope 的福。特別是他稱讚 SUGA 的天賦，在情緒上給予支持。

　　BTS 成員們表示，「J-hope 想帶給人們活力，很擅長擔任仲裁者角色，而且他充滿同情心和同事愛，有耐心、勤勞、凡事井然有序。另外，雖然經常進行他人的煩

惱諮詢，但他自己也會受到心靈的傷害。雖然是朋友，但他凡事都很積極，甚至獲得大家的尊敬。」他很注重別人的紅、白喜事和對待他人的禮儀，看到其他成員生日的時候，他會在推特（twitter）上發帖，感覺他非常認真。因此，有人評價說，在 BTS 成員中，最擅長公務員生活的人應該是 J-hope。

J-hope 雖然是如此正面和愉快的氣氛製造者，但他其實是情緒有所起伏的類型，並不是無條件開朗的，就像在光明的背面總有陰影一樣。那麼 J-hope 的 MBTI 檢查結果會是什麼樣呢？ J-hope 是「追求親善」的類型。MBTI 檢查資料顯示，像 J-hope 這樣的人有以下幾個方面的特點：

「他是一個非常關心別人、親切、富有同情心、重視人際關係的『社交型外交官』。因為他是天生的合作者，所以是極富同事愛、親切、主動的成員。他喜歡說話，善

於整理東西，耐性強，善於幫助別人。因此，對於需要管理人力或需要相關行動的領域，例如教職、神職、銷售，特別是需要同情心的護理、醫療領域都很適合。他很難在工作或人的問題上採取冷靜的立場，遇到反對意見或自己的要求被拒絕時，內心會受到傷害。」

所以像 J-hope 這樣的人具有「困難時的朋友才是真正朋友」的價值觀，想要獲得稱讚時，更具有模範行動的傾向。他勤勞有禮，深受公司上司和周圍人的歡迎，在團體生活中重視協調和合作，是一個勤勞正直的人。

舞蹈、Rap 實力和戀愛觀

對於「誰是 BTS 裡最棒的舞者」的提問，BTS 的其他成員都會指著 J-hope，他自己的能力和努力得到周圍的尊敬。也就是說，J-hope 對 BTS 的舞蹈和舞台擁有責任

感，因此一直為了完美的表演而帶領這個團隊。

　　光州出身的 J-hope 與東方神起的瑜鬒允浩、2NE1 的孔敏智、Ladies' Code 的金主美都曾在同一個舞蹈學院學習。追溯起 J-hope 曾經在光州以街舞活動的事情，可以說「如果說 RM 和 SUGA 是不為人知的 Rapper，那麼 J-hope 就是不為人知的舞者」。

　　最適合 J-hope 風格的舞蹈就是〈MIC Drop〉。J-hope 在團隊中，從比重較高的歌曲到表演，都起到決定性的作用。特別是在開始部分腳部的自由舞蹈是最能吸引觀眾的。甚至在年末舞台上，表現霹靂舞（Breakdance）出神入化的動作，讓其他藝人驚訝不已。J-hope 作為「舞神—舞王」，雖然是 BTS 的主要舞者，但是進入 BTS 後，他也很快學習 Rap 的部分，成為了 Sub Rapper，還擔任有旋律的部分。J-hope 在唱 Rap 的時候，語調的高低會帶來劇烈的變化，還經常使用獨特而有個性的節奏。特別是

〈Save ME〉、〈BTS Cypher PT.3：KILLER（Feat. Supreme Boi）〉、〈BTS Cypher 4〉等歌曲中充分體現出這一特點。

溫和善良的形象和後天愛撒嬌的擁有者── J-hope 的戀愛觀為何？日本雜誌社的記者問他：「看女性時最先看哪裡？」他避重就輕地回答說：「我喜歡充滿希望又樂觀的女人。」他還補充說自己喜歡開心的時候可以一起分享的開朗女性，像美國女歌手兼演員亞曼達‧塞佛瑞（Amanda Seyfried）那樣，喜歡看書、內務賢淑、能做一手好菜的女性。理想型是身材好、聰明、有領導能力、氣場旺盛、善良的女人。所以 J-hope 其實喜歡既具現實感又勤奮從事自己的事情，懂得活躍氣氛的女人。

希───望
必定帶著考驗

第六、「迷你迷你（mini mini）」智旻是什麼樣的人？

　　智旻在 BTS 中和 J-hope 一起擔任主舞兼主唱，粉絲稱其為「迷你迷你（mini mini）」。智旻在看到 Rain 的舞台表演後，夢想自己也能成為歌手。他以第一名的成績進入釜山藝術高中舞蹈系就讀，在 BTS 中也以高度的努力練習量聞名。他經常參與 BTS 的線上活動，展現出其活力和溝通能力，積極參與其中。

簡介
- 姓名：朴智旻（Park Jimin），藝名智旻。
- 密陽朴氏。
- 1995 年 10 月 13 日釜山出生。
- 家族關係：父母、弟弟（朴智賢）。
- 身高 177 公分，體重 65 公斤，血型 A 型。

- 無宗教信仰。
- 愛好：舞蹈、唱歌、機械舞（Popping）、現代舞蹈、自由風格、武術（Martial Arts）。

個人史

2013 年 6 月 12 日，智旻經由 Mnet 的節目《M Countdown》發行了單曲專輯《2 COOL 4 SKOOL》並正式出道。BTS 在 2016 年 10 月發行的第二張正式專輯《WINGS》中描述少年苦惱的〈Lie〉是智旻的第一首個人單曲。以此為開端，智旻於 2020 年 2 月創作了《MAP OF THE SOUL: 7》的個人單曲〈Filter〉。

他在中學時期以學生會幹部的身分活動，可說是模範生，但他因為對舞蹈產生興趣，所以沒有報考科學高中，而是以第一名的成績考上釜山藝術高中。十八歲高中二年級時，他經由 Big Hit 娛樂的釜山公開選拔來到了首爾。

出道初期，他主要以 Hip-hop 偶像為努力方向，展現充滿力量的表演。當時他以代表出道歌曲〈No More Dream〉中的踢腿和〈N.O〉中的空中旋轉特技 Acrobatics（和雜技相同的動作）為主要技藝的機械舞蹈備受關注。另外，他還練習了極限運動中的武術（Martial Arts），擅長 Acrobatics 特技。

　　在以舞蹈著稱的偶像中，他也不遑多讓，是個多才多藝、自信心很強的舞者。在 BTS 中，他將機械舞和現代舞蹈相結合，可說是優點非常多的成員。所以 BTS 稱 J-hope 為「編舞組長」，智旻為「編舞科長」。

　　智敏的舞蹈中具有旋律、力量、強弱調節、柔軟性、優美的舞姿和屬於自己的感覺，特別是線條優美的現代舞蹈和男性 Hip-hop 舞蹈也相當完美。智旻非常努力編舞，甚至可以充分消化三百六十度的迴轉，舞蹈中摻雜有許多在過去編舞中細微技巧的即興發揮（ad lib）。

每次站在舞台上，智旻都會用強烈的眼神壓倒觀眾。雖然專業精神強韌，公私分明，但在舞台下卻突然變成名不虛傳的「小乖」，是個害羞、溫順善良的男人。BTS 的其他成員都說智旻是「大家辛苦的時候，出最多力的成員」，那麼「小乖」智旻的實際性格如何？

個性

　　智旻認為自己人生的模範是 BigBang 的太陽，而且和同為 1995 年出生的同僚成員 V 關係最好。感情豐富、柔弱的智旻也是個喜歡撒嬌的人，平時愛開玩笑。BTS 的其他成員表示，因為智旻溫柔善良，令人無法拒絕，再加上極其害羞，所以認生，但如果關係變得親密，他會傾聽別人的苦惱，照顧周圍的人。此外，成員還補充說他其實好勝心很強，自尊心不小，並且十分固執。

　　愛笑的智旻眼睛笑容特別有魅力。另外，雖然他身材

比較瘦，但因為擁有舞蹈練就的大腿和隱藏的肌肉，所以被稱為「Hot body」。而且據說與身高相比，他的腿也顯得較長。

智旻為了演出喜歡染髮，對此粉絲的反應非常熱烈。根據每張專輯的推出，他夢幻而又神祕的髮色和眼妝吸引了全世界粉絲的視線。特別是美國粉絲還給智旻取了「Media Darling」的外號。可說智旻不僅受到普通粉絲的喜愛，還受到了媒體相關人士的關愛。

受到粉絲和媒體熱愛的智旻的 MBTI 檢查結果如何呢？ 智旻是口才極好的類型，亦即在社交方面尊重他人的意見，受到批評時，反應會較為敏感。MBTI 檢查資料顯示，像智敏這樣的人有以下幾個特點：

「溫暖積極，責任感強，社交性豐富，同情心強。敏捷、講究人和，耐性極強。真誠地關心他人的想法或意

見，為了追求共同的利益，大致上同意別人的意見。比起現在，更具有追求未來的可能性，具備可順暢、熟練地提出計畫並引領集體的能力。適合從事教職、神職、心理諮詢治療、藝術、文學、外交、銷售等與人相關的工作。經常會有過分理想化別人的優點、盲目忠誠的傾向，認為別人的想法也會和自己一樣。」

歸納起來，這種類型的人比較有正義感，對於創造美好的世界，引導他人朝著正確的方向前進感到具有極大的價值和意義。這種人會把別人的事情也當作自己的事情，同苦同樂，心胸寬廣。

舞蹈、Rap 實力和戀愛觀

智旻的舞跳得非常好，並且可完美呈現技巧極高和需要很多力量的編舞。另外，包括蝴蝶（Butterfly）等細膩

的舞蹈在內，他能廣泛消化多種類型的舞蹈動作。智旻的舞蹈與眾不同的原因之一就是細節（detail）。即使很多人同時跳舞，他細微的波浪舞（wave）、每一個斷開動作的細節都與眾不同，這些都讓智旻的舞台更加突出。智旻在「Melon Music Awards 2017」的舞台上，用高難度的舞蹈表演了自己擔當的部分「像飄在空中的小灰塵一樣」，可看出他果然是具有獨一無二柔軟性的舞者。

舞蹈線條美麗的舞者「小乖」智旻喜歡什麼樣的女人呢？智旻在 MBC 廣播「偶像本色」的採訪中曾說：「我非常喜歡可愛的女性，如果對方可愛的話，我似乎會很容易陷入愛情，會被那種莫名的魅力所吸引。」據說智旻是BTS 成員中最重視外貌的人，還有傳聞說，他的理想型是性感、可愛、清純、獨特、個性灑脫的女人。堅守特定的底線、具有常識性又有可愛魅力的愛撒嬌女性應該就是智旻的另一半！

第七、「整容外科醫師票選美男第一名」Jin 是什麼樣的人？

　　BTS 成員中最年長的 Jin 擔任副主唱，而且是其他成員認可的「BTS 的正式外型擔當者」。他散發出高級氣質、都市風格，是給人以沉穩感覺的美男子。但是與帥氣的外型不同，他是擁有大叔式搞笑和「呆萌（失誤多、不熟練）」等翻轉魅力的角色。他雖然是大哥，但並不像老大，因為個性隨和，還經常被倔強的弟弟們欺負。

簡介

- 姓名：金碩珍（Kim Seokjin），藝名 Jin。
- 光山金氏三十九世孫。
- 1992 年 12 月 4 日出生於京畿道安養，在果川成長。
- 家族關係：父母、已婚的哥哥和嫂子，以及寵物狗「湯

水」。

- 身高 179 公分，體重 63 公斤，血型 O 型。

- 沒有宗教信仰。

- 愛好：收集「瑪利歐」系列玩偶公仔和「RJ」卡通玩
偶、料理、遊戲《新楓之谷》、釣魚。

個人史

　　他的藝名「Jin」取自本名。2011 年初在建國大學電
影藝術系就讀一年級時，在上學途中被 Big Hit 娛樂公司
相關人士在街頭選星。以此為契機，他成為 Big Hit 娛
樂公司的練習生。2013 年 6 月 13 日經由 Mnet 的節目
「M Countdown」出道，發行了 BTS 單曲專輯《2 COOL
4 SKOOL》。

　　擁有美好嗓音的 Jin 是適合韓國情歌 OST 的獨一無二
的美聲主唱，這在 Jin 主要負責 BTS 主打曲中的 Solo 主

唱部分獲得證明。Jin 經常被選為「完美外型的藝人」，他在 BTS 中雖然是大哥，但在決定外貌排名時，幾乎總是被選為第一名。事實上，如果真的看到 Jin 的話，就會覺得「果然如此！」對於 Jin 的外型經常出現如下的讚美。

「整形外科醫生票選的、最科學、最帥的亞洲男性第一名」

「被荷蘭創意視覺藝術家小組評選的全世界最完美的男性臉孔」

「從數學審美角度來看，世界上最完美的臉龐」

「在紐約街頭進行不分種族、年齡、性別隨機進行的美男投票中，Jin 一個人獲得超過十票，以壓倒性獲得第一。」

希————望
必定帶著考驗

因為如此出眾的外貌，在上初中的時候還獲得 SM 娛樂公司的選秀提議，當時 Jin 以為是詐騙，並加以拒絕，真是一個令人哭笑不得的小插曲。此後，想要走演員之路的 Jin 以 210 比 1 的極高競爭率考上了建國大學電影藝術系。但是就在看著劇本上學的時候，如前所述，他被 Big Hit 娛樂相關人士選星，成為 BTS 的 Jin，來到我們面前。

　　他的臉龐屬於多愁善感型，容易讓人生出好感，再加上寬闊的肩膀，高個子，優秀的身材比例等，令人著迷，似乎是米開朗基羅的大衛雕像在呼吸一樣。再加上他充滿翻轉魅力的「呆萌」氣質，令人不禁想到他前世究竟是積了多少福分，今生才能擁有如此完美的面貌！

　　在被問到夢想是什麼時，他回答說：「即使上了年紀，也能和這些朋友（BTS 的其他成員）一起演出。」真不愧是「義氣男」。他小時候的夢想是「成為像父親一樣的人」，可說非常平凡，現在，他有一個雖小但蘊含深意

的夢想，即「成為母親引以為傲的兒子，在遙遠的未來，想回歸農村，與泥土一起生活。」

　　Jin 從小和寵物狗一起成長，對小狗的喜愛十分特別。以前的寵物狗「蠟筆小新」是馬爾濟斯混合犬，和 Jin 一起生活了十二年，可說是如家人一般的存在。但是在 2016 年 9 月底，「蠟筆小新」過世，之後 Jin 領養了新的寵物狗「黑輪」和「魚餅」，但是這兩隻狗先後過世，現在只剩下「湯水」留在 Jin 的身邊。令人想起「新的愛情能安慰過去的愛情創傷，就像克服痛苦一樣，愛情只有迎來新的愛情才能延續全新生命力」的話。

個性

　　「雖然我我是大哥，但不想為了突出自己的地位而去教訓弟弟們。RM 和 SUGA 扮演了穩重的哥哥角色，我想營造更輕鬆、更開朗的氣氛。」

希 ——— 望
必定帶著考驗

Jin 就是如此正直、體貼和家庭化。他可以說是女人們的幻想，也是會想要結婚的男人。但是在出道初期，他的話不多，比較安靜。雖然他基本上是溫和的，但經常像比格犬一樣充滿活力。尤其是他努力向粉絲們展示大叔式的搞笑，給大家帶來歡笑。

　　Jin 最大的魅力是什麼呢？外型？綜藝能力？不，是他的性格！在大一歲都認為非常重要的韓國社會，即使他是大哥，但也不會以「老大」自居，甚至被評價為很會照顧弟弟們。那麼 Jin 的 MBTI 檢查結果如何？他也和 SUGA 一樣，屬於「創意銀行」類型。當然，由於兩人不是同一個人，所以在 MBTI 檢查資料中，像 Jin 這樣的人會出現以下情況：

　　「喜歡安靜、沉默寡言、用邏輯和分析解決問題。雖然話不多，但對於感興趣的領域充滿熱情，並能迅速理

解，具有高直觀力洞察的才能和知性的好奇心。對個人的人際關係、聯誼、閒聊等不感興趣，但非常善於分析、邏輯、客觀地批評。喜歡能夠發揮智力、好奇心的純粹科學、研究、數學、工程領域或涉及抽象概念的經濟、哲學、心理學領域的學問。個性過於抽象、不現實，容易缺乏社交性，有時還會誇耀自己的智力，感覺有些驕傲。」

實際上，如果需要控制 BTS 團員，Jin 就會靜靜觀察，然後安靜地照顧成員。所以他很善良，很有人情味。他直接購買飼料、飯碗、毯子等，捐給動物權利行動團體、動物自由聯盟、流浪狗保護所等地，每月也捐贈固定金額，他也捐款給聯合國兒童基金會，金額超過一億韓元。不管別人知不知道，他默默行善，讓人感受到感動和溫暖。

有沒有因為給予關愛而感到收穫更多的經驗？熟悉

「給予關愛」的人經由無條件照顧活著的生命，從他們的生命中尋找自己的存在價值。Jin 非常珍惜微小的生命，明顯是充滿溫暖的人情味以及慈悲心的男人。

唱功、戀愛觀以及兵役義務

在 2017 年 9 月推出的專輯《Love Yourself 承 'Her'》中，聆聽 Jin 的部分，就會發現他的優美音色充滿了力量。Jin 穩定消化了需要相當唱功的部分，證明他是 BTS 獨一無二的美聲主唱。Jin 原本想當演員，但命運讓他成為了 BTS 的成員。

原本與舞蹈和歌曲相去甚遠的 Jin 接受了命運，開始跳舞和唱歌，經由每天八到十小時堅持不懈的努力，他的實力不斷提高，令粉絲們大為吃驚。Jin 對舞蹈的熱情也許正是勤奮的結果。

Jin 與性感或「強悍」的女人多少有些距離。一言以

蔽之，Jin 的理想型正是「賢妻良母」。在採訪中，Jin 曾具體回答自己的理想型是「擅長家務和料理，心地善良的女性，不要太瘦，身高在 160 公分左右，體重無妨」。

2021 年，年滿二十八歲的 Jin 也像大韓民國的其他年輕人一樣，要承擔兵役義務。Jin 表示：「服兵役是理所當然的義務，如果國家有所召喚，我隨時都會前往軍隊服役。」

Ⅳ.
BTS，
新形態和希望，
以及共享價值

1

技術發展時代的
全球文化內容

新的世界到來，以可怕的速度……也許我們掌握的所有知識和經驗都將變得毫無用處，也不再需要。社會變化的主要動力是技術的革新發展，即新技術的出現。這會引起整個社會的變化，娛樂方面的變化也不例外。

　　在我們的人生中，大部分的人早上睜開眼睛最先做的事情就是看手機。如果手機丟了怎麼辦？任誰都曾經有過胸悶或非常不安的經歷，沒有手機的生活是難以想像的，不，簡直是討厭極了！因為我們的生活經由通訊網路與全世界連接，不，是因為我們自己和通訊網路相連，通訊網路支配著我們的全部身體，因此我們無法不受通訊網路的影響，如果沒有手機，我們幾乎無法順暢呼吸。

　　導致這種情況的數位革命始於二十世紀後期，通訊網路實現了「融合」和「共享」的價值。數位技術從誕生起就蘊涵著一切媒體形式的融合，這種特性在智慧型手機上得到明確體現。我們可以從目前科技看到數位技術證明所

有資料具有兼容性，而網路將這種可能性變為現實。把文本、圖片、影像、聲音等所有資料數位化後上傳到網上，讓所有人共享。YouTube 的影像在智慧型手機上共享，這是最能體現通訊網路的「共享」特徵，目前幾乎所有的溝通和知識的共享都經由 YouTube 實現。

隨著數位技術的發展，現在不分男女老少都可以輕鬆利用媒體。與過去不同的是，他們不再單純地消費智慧型手機共享的內容，而是製作並流通屬於自己的創意內容。即所謂的「transmedia contents 時代」，內容的消費者也是創作者的「文化內容生產者（contents prosumer）時代」也於焉到來。同時，大眾文化經由數位媒體超越一個國家，傳播到全世界，從而實現了超越國境的文化消費。

1991 年美國加州大學電影學教授、文化研究家瑪莎・金德（Marsha Kinder）首次提出跨媒體（transmedia）是二十一世紀數位時代媒體環境的新內容產業戰略以及敘事

戰略。2006 年，美國媒體、通訊、新聞、電影藝術學者亨利・詹金斯（Henry Jenkins）將該用語予以大眾化。跨媒體的登場背景是後現代主義社會、高度發展的數位文化環境、多樣化的媒體環境，以及以體驗為中心的文化消費的活化等。

現在成為全世界明星的 BTS 就是跨媒體的實例。BTS 就像抵擋子彈的防彈背心一樣，決心抵禦同時代年輕人在生活中經歷的苦難和社會偏見與壓迫，毅然守護自己的音樂和價值。

就像跨媒體不只是單純地共享內容，而是再生產創意內容一般，在 BTS 的粉絲群 A.R.M.Y. 身上，我們可以看到內容製作者。A.R.M.Y. 為了創作新的內容，從原作中引進材料，生產出具有自己特殊美學傳統的「粉絲文本（fantext）」。在 A.R.M.Y. 的成員們共享的內容中，有很多是解釋 BTS 發表的專輯文本。例如，在分析 BTS 的第

二張正規專輯《WINGS》後，以赫曼·赫塞的小說《徬徨少年時》為原型，製作了 BTS 各成員的短片。這是為了在古典文學中尋找專輯的主題，並讓其他粉絲跟著該小說的內容來解釋 BTS 專輯的影像而設置的裝置。

　　A.R.M.Y. 的成員如此積極地從 BTS 的專輯中尋找和分析「線索」，製作新的內容與其他粉絲共享，確認彼此的關係與認同。當然 A.R.M.Y. 的成員也有各自不同的解釋，但在這個過程中，對 BTS 的共鳴反而更深。這最終成為了 BTS 得到同齡粉絲們熱烈響應的原動力。

　　A.R.M.Y. 成員經由介紹 BTS 的近況、傳達新消息、分析舞蹈翻跳（dance cover，再次跳舞的影像）的成功原因、影像編輯集錦、反應影像等，直接進行多種多樣的內容再生產。此外，大家也將面對面共享或討論 BTS 發表的專輯，以及共享的意義。在此過程中，可與其他粉絲持續社會性的互動關係。

技術的迅速發展和在此過程中形成的文化內容的變化造就了新的「混種」文化。如今大眾文化的消費也實現了超國家與混合性的特點，而在文化交流方面則出現了新的「文化交交匯」，即跨文化（transculturation）。換言之，在新的文化引進、轉型的過程中，各文化之間的界限變得模糊，形成了多種交流。簡而言之，通過多種媒體系統進行溝通，在內容生產過程中，粉絲等消費者也積極、自由地表達自己的主張和意見。

　　在當今的全球文化消費時代，要想製作受到全世界公民喜愛的內容，就必須更加積極地、更自由地參與相互溝通。此外，接觸或已經享受新「混種」文化和技術的韓國，為了接受多種人種、文化和行動方式，應該具備更全面、更廣闊的世界觀和價值觀。

希———望
必定帶著考驗

2

推翻現有秩序
的革命

Billboard 在 2020 年 10 月 12 日經由官方推特宣布，「BTS 參與的〈Savage Love〉的 Remix 版本在 10 月 17 日進入 Hot 100 的第一名」。BTS 繼〈Dynamite〉之後，經由〈Savage Love〉再次登上 Billboard Hot 100 排行榜榜首，並因此共四次獲得 Billboard Hot 100 排行榜的榮譽。因為當天 BTS 的〈Dynamite〉也登上 Billboard Hot 100 排行榜的第二名，亦即〈Dynamite〉也因此連續七週獲得 Billboard Hot 100 排行榜的頂尖地位。

　　BTS 在 Billboard Hot 100 排行榜上同時獨攬前兩名，這是繼 2009 年美國流行組合「Black Eyed Peace」之後，有團體首次擁有該紀錄，更何況 BTS 是用韓語歌詞實現了這樣的壯舉，這在 Billboard 中也是第一次！具有本國國民才是「第一流國民」優越感的美國人可能受到了不小的文化衝擊。在美國這個全世界主流巨人形成的岩石上，一個名叫 BTS 的非主流巨人給全世界年輕人帶來了希望。

就像 1964 年英國的搖滾樂隊披頭四進軍美國，實現二十世紀流行音樂革命一樣，BTS 掀起二十一世紀流行音樂革命。以美國、英語為中心的現有等級秩序也被打破。世人一直認為以英語為中心的文化是理所當然的，但自從接觸 BTS 的音樂後，他們開始學習韓語，並跟著他們唱歌。一輩子沒有訪問過韓國的人，完全沒有理由學習韓語的人，只是因為 BTS 的歌曲好聽，寧願承受那麼多的困難，還是要學習韓語歌詞。

　　與語言領域相比，人類在非語言領域進行更深入的溝通是可能的。如果 BTS 在門戶綜合網站 NAVER 的 V LIVE 上做直播，外國粉絲們就無法聽懂，因為其中蘊含著只有在韓語文化圈出生、長大的人才能理解的情緒。但據說，BTS 的外國粉絲們甚至連翻譯所需的時間，也認為是在享受。

　　我們現在也存在「要想成功，就必須學會英語」的偏

見，但是 BTS 卻打破了這種偏見，語言的等級被 BTS 所顛覆。當然，BTS 在美國唱片市場邁出第一步時，「如果不是英文歌曲，在美國本土很難成功」的認知在業界被認為是理所當然的。但是認為心靈的震撼更有價值的美國 A.R.M.Y. 成員打破了語言的障礙。BTS 覺醒到，比起蹩腳的英語發音，自己的母語更能傳達感動和內心的深度。突然想起 RM 對於語言的採訪回答內容：

「我們的目標是取得第一名，但這只是我們的目標。我們不想為了獲得第一名而改變我們的整體性，也不想放棄對於音樂的真誠。如果我們有一天突然改變一切，整首歌的歌詞都是英文的話，那將不再是 BTS 了。」

尤其是 BTS 的歌曲具有深度的歌詞和比喻的魅力。如果將其囚禁在名為「英語」的監獄，BTS 將再也無法飛

翔。因為只有自己的母語才能表達深厚的感情和感動，那種深厚的感情和感動無法用其他語言表達，也無法獲得移轉。

3

「文化內容」
──唱片產業界的新力量

處於音樂界上升趨勢的 Hip-hop 音樂領域的 K-POP，在 SNS 和 YouTube 上不知不覺登上了王者的寶座。此前可說是音樂界主流的美國等歐美流行音樂市場上，來自亞洲的少年們給該市場帶來了新的風潮。

　　在現在這個人工智能（AI）實現高度發展的第四次產業革命時代，每個人都會手握智慧型手機，過著富饒、便利的生活。在人類通過通訊網路進行溝通的「Phono Sapiens」時代，國境因此解體，像 A.R.M.Y. 一樣，對於全人類共同體的影響力將會越來越大。在這種情況下，值得關注的是唱片市場。

　　現在 BTS 向全世界展現的善良影響力，可讓人預料到「以西方為中心的時代」之後的世界將如何展開。北美和歐洲的人口只有十一億人，而亞洲卻有四十四億人，這個數字可以預測亞洲的唱片市場今後會擴張到何種程度，BTS 的影響力會提高多少。

希 ——— 望
必定帶著考驗

實際上，自 2018 年以後，BTS 在唱片產業界的成果已提高到連美國媒體也認可的程度。英國廣播公司（BBC）援引國際唱片產業協會的報告表示，「BTS 在 2019 年全球音樂產業的銷售額達到一百九十一億美元（約二十二兆韓元）。在過去的十年當中，在音樂界獲得了最多的收益。」另外，BTS 在唱片藝人中位居全球專輯銷售排行榜第二名，與英國創作歌手尼克・德雷克（Nick Drake）、紅髮艾德（Ed Sheeran）一起引領全球唱片市場的銷售。

　　儘管發生了新冠肺炎疫情，BTS 的經濟效果仍然超過了三兆韓元，因為他們不是順應潮流「曇花一現的人氣」，而是音樂、表演實力等優秀性得到認可的團體。這雖然是因為 BTS 成員每個人按照「紅心皇后的建議」努力而有以致之，但同時也得益於管理和支援他們的 HYBE 娛樂房時爀代表的天才性和卓越的經營領導能力、自律管

理，以及 K-POP 相關娛樂產業的整體成熟所致。可以說，在 BTS 誕生以後，韓民族特有的卓越感覺「興」₁也更加突出。

2018 年 12 月現代經濟研究院發表的報告書《BTS 的經濟效果》顯示，BTS 年均誘發國內生產的效果達到四兆一千四百億韓元。再加上對其他產業可能產生的影響力—附加價值誘發效果達到一兆四千兩百億韓元，BTS 的經濟效果共達五兆五千六百億韓元。從 BTS 出道的 2013 年到 2020 年，如果受歡迎指數上升的平均水準維持到 2023 年，總共十年之間，將會產生約五十六兆韓元的經濟效果。這一數字超過了韓國開發研究院（KDI）對 2018

1 韓國人特有的節奏、旋律、音樂感受。

年平昌冬奧會推測的生產、附加價值誘發效果四十一兆韓元。

HYBE 娛樂代表房時爀在 2019 年 8 月的公司說明會上公布的上半年銷售額達到兩千億韓元，這是 HYBE 娛樂的歷史最高業績。同時，有分析指出 HYBE 娛樂的企業價值高達兩兆韓元。2020 年 9 月 2 日 HYBE 娛樂成為第一個在 KOSPI 上市的韓國演藝企劃公司。為了紀念該歷史事件，房時爀代表以「紅利」的名義向 BTS 的成員贈與了 HYBE 娛樂的股份。

「以西方為中心的時代」即將結束，亞洲的時代拉開了帷幕。因此，唱片產業整體模式發生了改變，BTS 先行感知到變化，因此以全新的文化內容進軍唱片市場並取得成功。BTS 將單純的娛樂場所的音樂藝術高品質化，與粉絲實現了橫向溝通。

也就是說，BTS 果斷地放棄以往偶像們使用的「神祕

主義」戰略，利用 SNS 與粉絲團 A.R.M.Y. 分享成員的想法和經驗，表現出真誠，形成了與粉絲團的連帶意識。再加上 A.R.M.Y. 深知 BTS 優秀的歌曲和表演實力是付出巨大努力的結果，所以才會真正熱愛 BTS。

4

「民主化市民」
A.R.M.Y. 的希望

波蘭社會學家齊格蒙・鮑曼（Zygmunt Bauman）主張現代是「流動性支配的時代」。亦即消費者在電腦或智慧型手機上點擊一次，可以說是「將我的存在告知世界的生存方法」。A.R.M.Y. 的成員也都是生活在這個劇變的時代，充滿不安、不完美的平凡市民。因為在學校的不適應、被霸凌、對於未來職業的不安、無限競爭的壓力、對於政治人物的不信任、與周圍人群關係中的矛盾、自我認同感的動搖等諸多理由而遭受痛苦。

　　BTS 對他們說：「即使自己沒有什麼優點，也要接受自我，讓我們鼓起勇氣去愛自己吧！」這是對 A.R.M.Y. 傳達的救援者的訊息。就像擁有信仰的人從自己的神那裡尋求安慰和安息一樣，A.R.M.Y. 的成員也從 BTS 那裡尋求到安慰和安息。

　　在變化太快而過於複雜的現代生活，任誰都會患上憂鬱症等一、兩個性格障礙。對於這樣的人，BTS 告訴

他們：「沒有夢想沒關係，停下來也沒關係。」當然，BTS不能治療憂鬱症，但是他們確實給予世人在這個世界上能夠堅持下去的力量。失去夢想、厭世、悲觀的人在聽到BTS的歌曲後，再次渴望自由，開始挑戰充滿希望的未來，因此，BTS是二十一世紀的救援者。BTS帶來的安慰和感動，正在經歷這個時代，特別是新冠肺炎事態的今日，正掀起一場文化、藝術革命。

A.R.M.Y.之所以能成為BTS基礎的存在，歸咎起來是得益於YouTube，YouTube是最能表現「平凡自我」的工具，也讓「我這個平凡的文化內容消費者」成為文化內容的生產者。亦即從被動的消費者到偶像企劃公司等主要生產者，都可以成為具有決定性影響的關鍵人物（key player）。

眾所周知，YouTube上任何人都可以通過點擊數次自己製作的影像來創造收益，也就是說，任何人都可以成為

文化內容的生產者。換言之，在文化領域掀起自由、平等和民主主義之風。我們是不是可以期待這一風潮擴散到政治、經濟、社會等各個領域呢？

希 ——— 望
必定帶著考驗

5

「民主市民」A.R.M.Y.
今天也懷抱夢想和希望！

BTS 之父與粉絲的文化權力

　　BTS 憑藉強大的 SNS 力量和全世界的粉絲群，正在書寫任何人都無法模仿的神話。有些人主張，隨著 SNS 的發展，K-POP 內容在世界範圍內得以擴散，因此有了強大的粉絲，也因此 BTS 才有可能取得成功。但僅憑這些理由，BTS 的神話真的有可能實現嗎？如果按照這種主張，很多其他企劃公司與 HYBE 娛樂不同，都沒能妥善地利用 SNS。因此，也許我們更應該關注 HYBE 娛樂公司的房時爀代表。

　　房時爀代表如醉酒般的獨特眼神雖然溫和到讓人聯想到「樹懶」，但在眼神中卻凸顯出正直善良。房時爀的天才性和敏銳眼光，以及安靜、沉穩的領袖魅力壓倒了人們。他畢業於首爾大學美學系，作為作曲家兼製作人，他是製作了眾多熱門歌曲的 BTS 之父。另外，2017 年 K-POP

希———望
必定帶著考驗

組合首次在 Billboard Music Awards 上獲獎，他將 BTS 打造成世界級組合，為韓流的擴散做出了巨大貢獻。

房時爀代表經常說：「攻占 SNS 雖然很好，但是 SNS 的最終指向應該是相互溝通的產物，而不能成為目標。」也就是說，大部分人誤會 SNS 的訂閱者數目一定要多，才會有營銷力量或媒體力量，但運營 SNS 的主要目標是明星和粉絲們的溝通。明星和粉絲們聽到對方的故事後，通過講述自己的情況積累信任，這就會強化 SNS 的力量。而且「自發、自然、不懈的努力」也是成功的網路內容和 SNS 的最大魅力。

他認為比起播種靜待秋收的農夫，更重要的是像為了生存到處尋找食物的獵人一樣，積極而自然的努力。為了做到這一點，首先要享受和喜歡自己。為此，一定要捨棄所謂面子問題。只有這樣，才能自發、堅持不懈地努力。即使工作再努力，也絕不能勝過「享受工作本身的人」。

出生於 1990 年代的 BTS 成員們經由網路和智慧型手機毫無顧忌地向粉絲展示自己的日常生活和思考方式，並與粉絲們積極溝通。如此熟悉電腦、智慧型手機的年輕人樂於展示自己的真實性，坦率地表露自己的感情，與粉絲不斷溝通，才使得他們在全世界取得了成功。

　　如今，BTS 已站在以前韓國人任誰都不敢妄想的美國唱片市場的中心。讓這些成為現實的是史無前例的多個人種、年齡、階層、國籍、忠誠的消費者，同時也是熱情的支持者 ——A.R.M.Y.。亦即，A.R.M.Y. 自發參與了 BTS 掀起的變化。和 A.R.M.Y. 一樣的新粉絲文化，無疑是 K-POP 的歷史性成果。

SMART 35

INK PUBLISHING

希望必定帶著考驗：
在COVID-19陰霾下，BTS傳達的正向力量

作　　　者	金恩珠
譯　　　者	盧鴻金
總　編　輯	初安民
責 任 編 輯	宋敏菁
美 術 編 輯	陳淑美
校　　　對	吳美滿　宋敏菁

發 行 人	張書銘
出　　版	INK 印刻文學生活雜誌出版股份有限公司
	新北市中和區建一路249號8樓
	電話：02-22281626
	傳真：02-22281598
	e-mail：ink.book@msa.hinet.net
網　　址	舒讀網www.inksudu.com.tw

法 律 顧 問	巨鼎博達法律事務所
	施竣中律師
總 代 理	成陽出版股份有限公司
	電話：03-3589000（代表號）
	傳真：03-3556521
郵 政 劃 撥	19785090 印刻文學生活雜誌出版股份有限公司
印　　刷	海王印刷事業股份有限公司

港澳總經銷	泛華發行代理有限公司
地　　址	香港新界將軍澳工業邨駿昌街7號2樓
電　　話	852-2798-2220
傳　　真	852-2796-5471
網　　址	www.gccd.com.hk

出 版 日 期	2022年 8 月 初版
ISBN	978-986-387-593-2
定價	330元

희망은 반드시 시련을 품고 있다© 2021 by KIM EUN JOO
All rights reserved
Traditional Chinese copyright © 2022 by INK Literary Monthly Publishing Co.,
This Traditional Chinese edition was published by arrangement with PYMATE
Through Agency Liang

國家圖書館出版品預行編目(CIP)資料

希望必定帶著考驗：在COVID-19陰霾下，BTS傳達給世人的正向力／金恩珠 著. 盧鴻金 譯.
--初版. --新北市中和區：INK印刻文學, 2022. 08
面：14.8×21公分. --（smart；35）
譯自：희망은 반드시 시련을 품고 있다：코로나 블루 시대에 BTS가 우리에게 말하는 이야기
ISBN 978-986-387-593-2 (平裝)

1.歌星　2.流行音樂　3.韓國

913.6032　　　　　　　　　　　　　　　　　　111009812

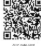